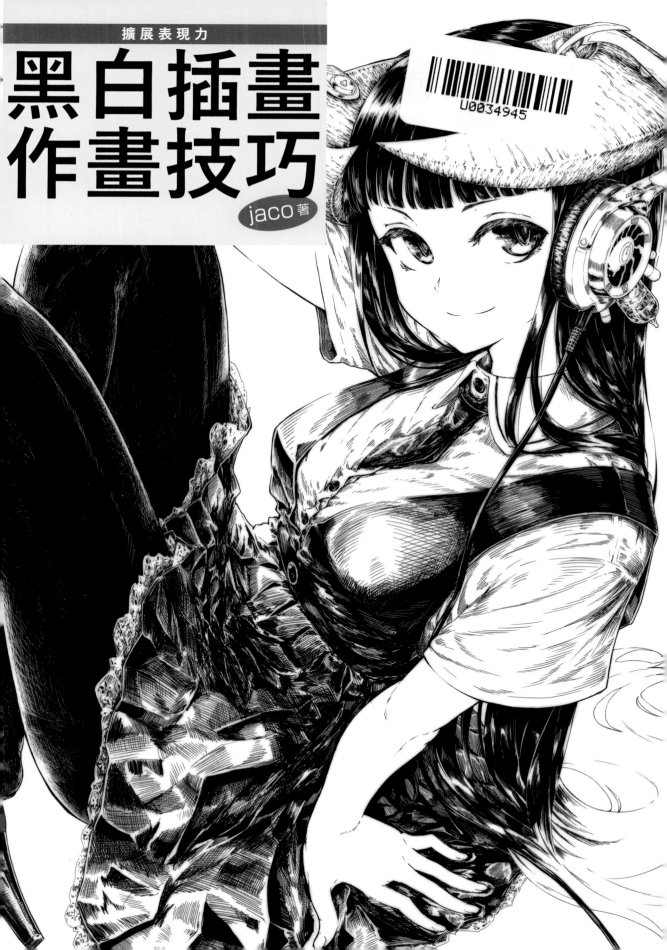

擴展表現力

黑白插畫
作畫技巧

jaco 著

序言

　　近來由於數位工具的進步，以及在網路等平台上發表作品的機會增加了，插畫、特別是彩色插畫方面，要去創作、發表作品，相較之下已經變得比較簡單了。在這當中，或許有一些朋友會覺得「黑白插畫」的作品世界很不起眼。不過，若是說得極端點，如果用傳統手繪方式，那黑白插畫只要有一張紙跟一支筆，就能夠將世界觀給呈現出來了。在數位作畫上，也不需要很特別的材質貼圖，單單只有鉛筆這一項工具，就能夠將世界觀給呈現出來；其門檻之低，在作畫方面能夠比彩色插畫還要輕鬆簡單。而且，只運用了黑與白，這 2 種對比最高，簡單又極端對立的顏色所描繪出來的世界，帶有一種摒除了鮮艷色彩，唯有明暗且氣氛獨特的畫面。此外，它還擁有著一股不同於彩色插畫的魅力，可以讓觀看者很容易就能將意識朝向那些因為縮減了顏色而浮現出來的「形體」以及想要傳達的「主題」之上。

　　正因為簡樸，所以才需要不同於彩色插畫的作畫技術跟感覺；正因為簡樸，有時也會因為比例協調感上的些許不同，而使得美感也變得很庸俗；也正因為如此，在成功描繪出一幅黑白插畫時所感受到的那股「彷彿拼完了一份很難拼的拼圖的感覺」，是有別於描繪出一幅彩色插畫時的感受的。

　　透過將顏色刪減到只有黑與白的這種極限狀態所浮現出來的每一條線條，乃至於每一筆筆觸的運筆，期盼自己能夠稍微傳達出一些有別於彩色插畫那種平時大家已經看得很習慣，充滿著許多色彩的魅力，一股存在於光和影、黑與白世界當中的魅力。最後，如果本書能夠在您描繪這個世界時，多少助上一臂之力，那實在是沒有比這更令人高興的了。

jaco

作者介紹

jaco

居住於東京的插畫家。

於手機遊戲及書籍插畫等領域展開活動。

擅長透過黑白畫呈現事物,描繪作品主要為頭上有長角跟獸耳的人物角色插畫。其中特別喜歡描繪頭上有長角的女孩子(也就是所謂的角娘),喜歡到自己繪製角娘的 LINE 貼圖。

最近除了繪製插畫以外,也自行設計了一款電腦週邊裝置「Rev-O-mate」並進行量產與一般販售,拓展自身活動領域。

pixiv ID:1276515

Twitter:age_jaco

CONTENTS

序言 ⋯⋯⋯⋯⋯⋯⋯⋯⋯⋯⋯⋯⋯⋯⋯⋯⋯⋯⋯⋯⋯ 2

作者介紹 ⋯⋯⋯⋯⋯⋯⋯⋯⋯⋯⋯⋯⋯⋯⋯⋯⋯⋯ 3

插畫收藏集 ⋯⋯⋯⋯⋯⋯⋯⋯⋯⋯⋯⋯⋯⋯⋯⋯⋯ 8

第 1 章　唯有黑白插畫才會有的「線條」畫法 ⋯⋯⋯ 30

① 線條的種類與其運用方法 ⋯⋯⋯⋯⋯⋯⋯⋯ 30

② 草圖是用哪種線條作畫的？ ⋯⋯⋯⋯⋯⋯ 32

③ 草稿是用哪種線條作畫的？ ⋯⋯⋯⋯⋯⋯ 33

④ 在進行細部刻畫的前一刻檢視一下線稿 ⋯ 34

⑤ 只用線條呈現手、腳的柔軟感 ⋯⋯⋯⋯ 36

透過完成的插畫作品檢視手腳描繪技巧 ⋯⋯⋯ 38

⑥ 肌膚線條描繪技巧 ⋯⋯⋯⋯⋯⋯⋯⋯⋯⋯ 40

⑦ 彩圖與黑白圖兩者線稿的差異 ⋯⋯⋯⋯⋯ 42

專欄　記得要檢查草稿圖有無錯亂 ⋯⋯⋯⋯⋯ 44

第 2 章　藉由細部刻畫呈現出質感的方法 ⋯⋯⋯⋯ 46

① 衣服跟布匹的質感呈現 ⋯⋯⋯⋯⋯⋯⋯⋯ 46

② 按照不同素材，加入衣服的皺褶、陰影、
花紋等細部刻畫及筆觸的方法 ⋯⋯⋯⋯⋯⋯ 48

③ 黑色網狀效果線與白色筆觸之技巧 ⋯⋯⋯ 52

④ 分別刻畫衣服皺褶與陰影之技巧 ⋯⋯⋯⋯ 58

⑤ 堅硬角部這類事物的質感呈現 ⋯⋯⋯⋯⋯ 60

透過完成的插畫作品檢視堅硬質感呈現技巧 …………………… 61

⑥ 頭髮的質感呈現 ………………………………………… 62

透過完成的插畫作品檢視頭髮質感呈現技巧 …………………… 63

⑦ 金屬的質感呈現 ………………………………………… 64

透過完成的插畫作品檢視金屬質感呈現技巧 …………………… 65

⑧ 毛茸茸動物的質感呈現 …………………………………… 66

透過完成的插畫作品檢視動物毛髮呈現技巧 …………………… 67

專欄　眼睛畫法技巧解說 …………………………………… 68

截至目前為止的總結 ………………………………………… 70

第3章　描繪時記得要思考黑白的分配與協調感 ………………… 72

① 試著摸索很協調的黑白比例 ……………………………… 72

② 白底多到很極端的插畫，會有什麼樣的印象呢？ ………… 74

③ 黑底多到很極端的插畫，會有什麼樣的印象呢？ ………… 75

④ 試著刻意營造一些塗滿黑色的地方 ……………………… 76

透過完成的插畫作品檢視黑白配色協調比例 …………………… 78

專欄　女性角色、男性角色的區別畫法 ………………………… 80

透過完成的插畫作品檢視女性臉部刻畫技巧 …………………… 81

透過完成的插畫作品檢視女性化站姿呈現技巧 ………………… 83

第4章　作畫時記得要意識到光源・光量 ……………………… 84

① 要考量到光線照射方向，加入陰影跟高光 ……………… 84

透過完成的插畫作品檢視光與影呈現技巧 ⋯⋯⋯⋯⋯⋯ 87

② 高光部分輪廓線的省略技巧 ⋯⋯⋯⋯⋯⋯⋯⋯⋯ 88

透過完成的插畫作品檢視高光技巧 ⋯⋯⋯⋯⋯⋯⋯ 90

③ 加強對比的情況與減弱對比的情況 ⋯⋯⋯⋯⋯⋯ 92

透過完成的插畫作品檢視對比加強減弱技巧 ⋯⋯⋯⋯⋯ 94

第5章　運用塗黑塊面的插畫 ⋯⋯⋯⋯⋯⋯⋯⋯⋯ 96

① 對比看看，若是利用塗黑手法會變成什麼樣的印象 ⋯⋯⋯ 96

透過完成的插畫作品檢視有效的塗黑技巧 ⋯⋯⋯⋯⋯ 98

② 運用塗黑時的構圖跟協調感的差異 ⋯⋯⋯⋯⋯⋯ 99

③ 要讓觀看者意識到那些透過剪影圖所呈現出來看不見的部分 ⋯⋯⋯ 102

第6章　水墨畫風格的插畫 ⋯⋯⋯⋯⋯⋯⋯⋯⋯ 104

① 水墨畫風格的插畫其特長為何？ ⋯⋯⋯⋯⋯⋯⋯ 104

② 注重「韻味」時的作畫重點 ⋯⋯⋯⋯⋯⋯⋯⋯ 106

③ 將平常的創作題材換成水墨畫筆觸 ⋯⋯⋯⋯⋯⋯ 108

第7章　只加上一種對比色作為亮點顏色 ⋯⋯⋯⋯⋯ 110

① 加上一種顏色作為亮點顏色時的效果與比較 ⋯⋯⋯⋯ 110

② 對比色的顏色選擇 ⋯⋯⋯⋯⋯⋯⋯⋯⋯⋯⋯ 112

③ 對比色的配色比例 ⋯⋯⋯⋯⋯⋯⋯⋯⋯⋯⋯ 114

點綴上對比色的作品範例　　⋯⋯⋯⋯⋯⋯　116

第 8 章　自己流派的堅持、想法，以及作畫技巧　⋯⋯⋯⋯⋯⋯　124

① 對線條的堅持　　⋯⋯⋯⋯⋯⋯⋯⋯⋯⋯⋯　124

② 試著思考人物角色的衣著打扮　　⋯⋯⋯⋯⋯⋯⋯⋯　125

③ 黑色部分比例很協調的挑選技巧　　⋯⋯⋯⋯⋯⋯⋯　130

④ 要是決定好要畫什麼了，就要思考構圖　　⋯⋯⋯⋯⋯　132

⑤ 模擬黑白圖的協調比例　　⋯⋯⋯⋯⋯⋯⋯⋯⋯　135

⑥ 由草稿邁向線稿　　⋯⋯⋯⋯⋯⋯⋯⋯⋯⋯⋯　136

⑦ 塗黑與筆觸　　⋯⋯⋯⋯⋯⋯⋯⋯⋯⋯⋯⋯　137

專欄　試著自己做了一個電腦週邊裝置　　⋯⋯⋯⋯⋯⋯　139

第 9 章　封面插畫・繪製過程　⋯⋯⋯⋯⋯⋯⋯⋯　140

① 描繪出姿勢與構圖相異的草圖決定構圖　　⋯⋯⋯⋯⋯　140

專欄　記得要思考人物角色的設定　　⋯⋯⋯⋯⋯⋯⋯　143

② 構圖決定後，就提高草稿的精密度　　⋯⋯⋯⋯⋯⋯　144

③ 描繪出線稿，讓人物角色變得很有魅力　　⋯⋯⋯⋯⋯　148

④ 加入塗黑處理、筆觸，幫人物角色注入生命　　⋯⋯⋯⋯　152

HAL
Horn Audio Laboratory

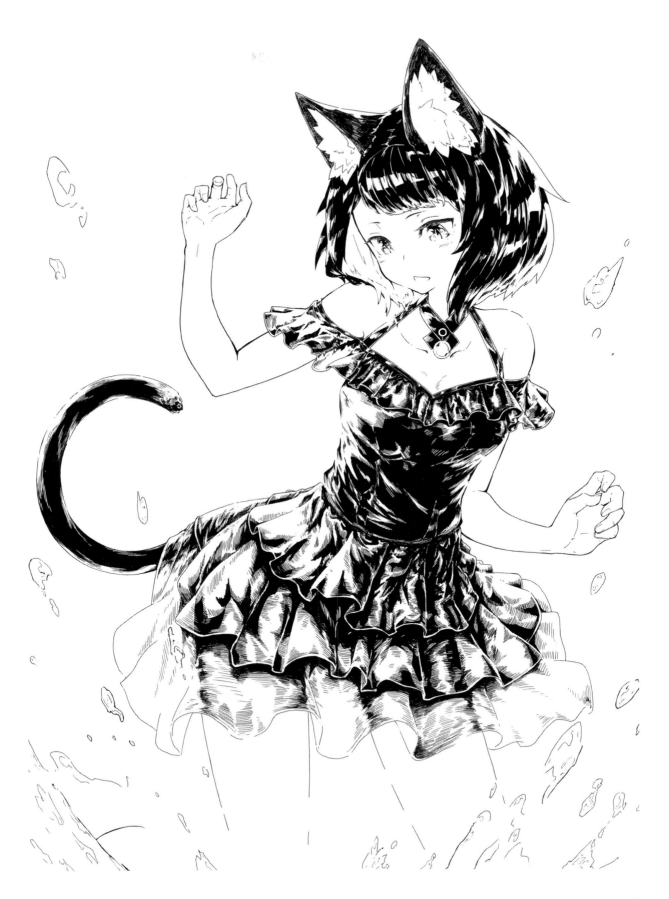

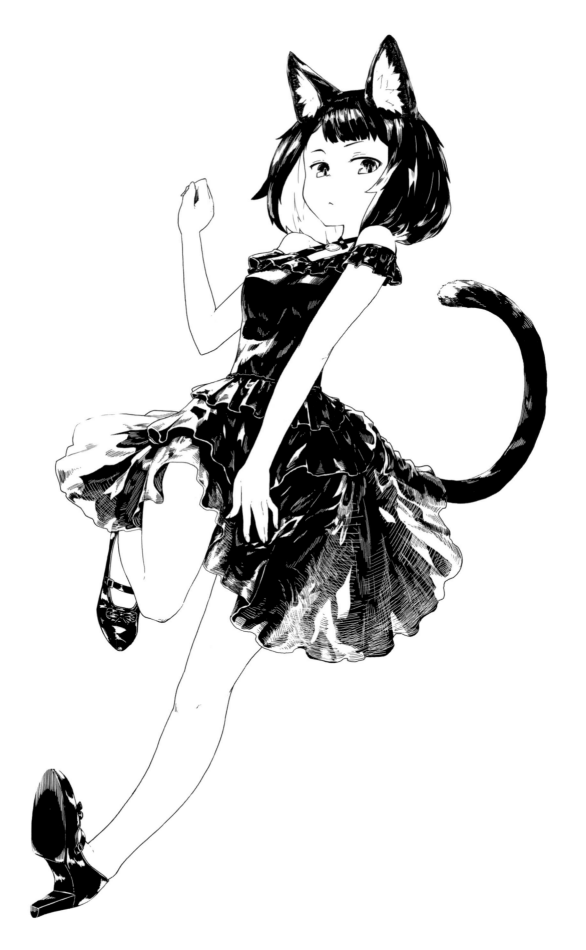

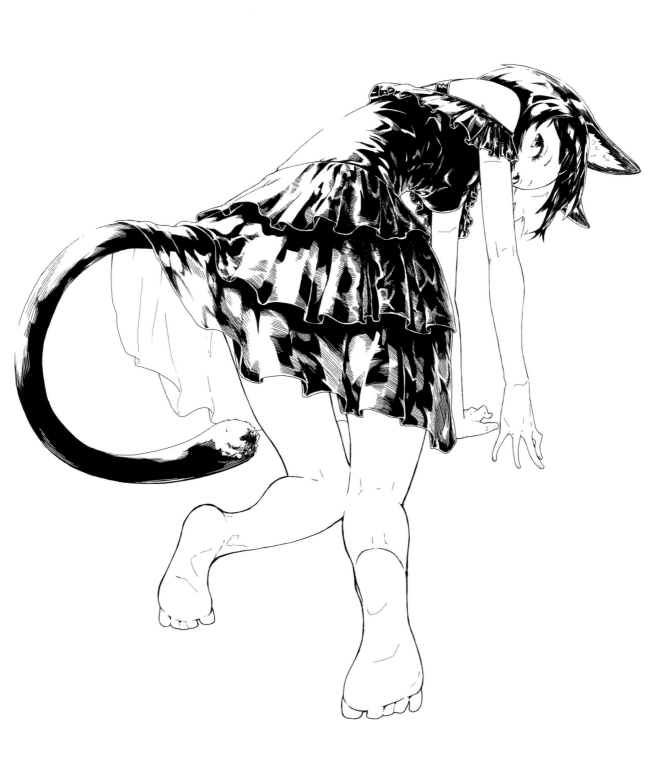

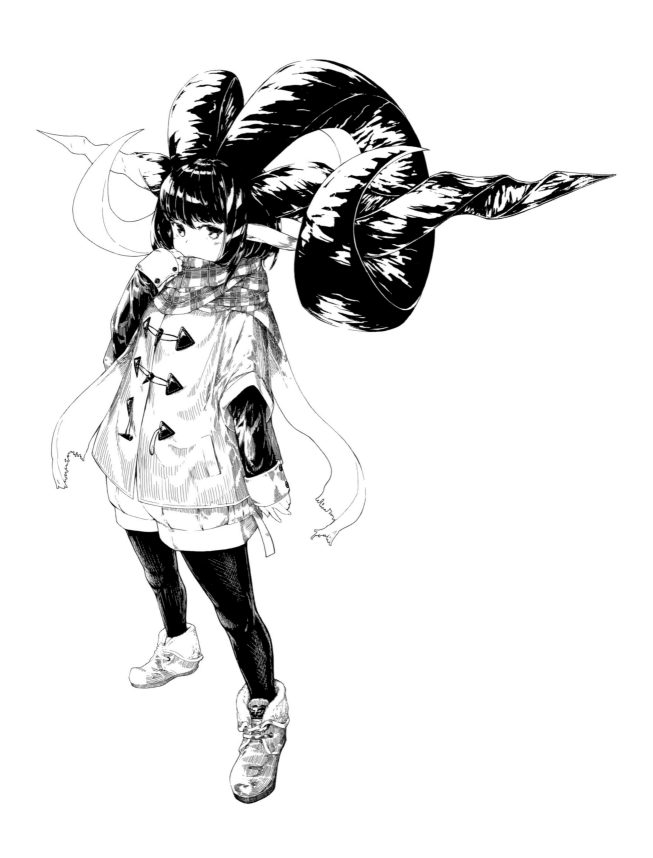

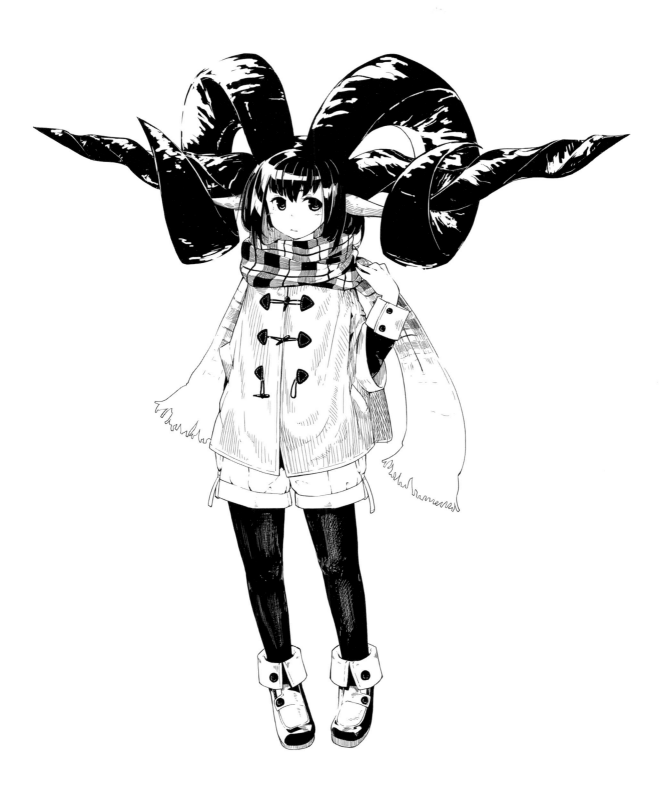

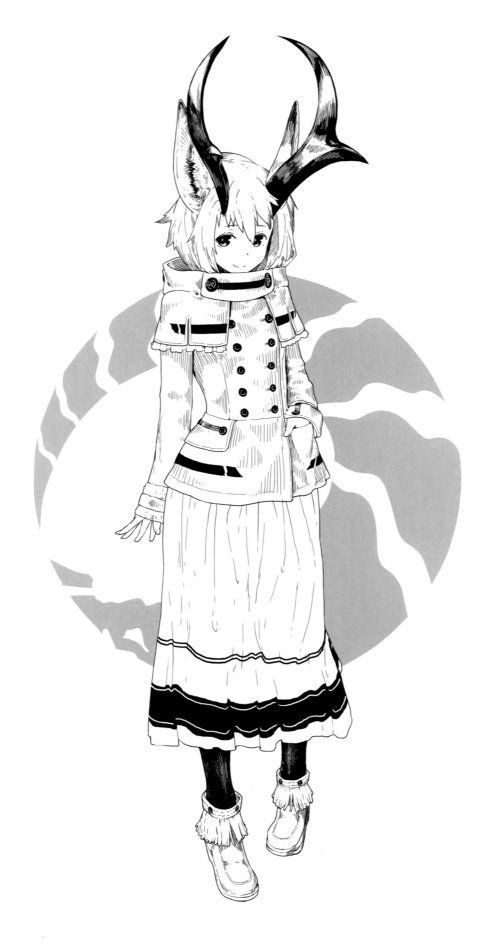

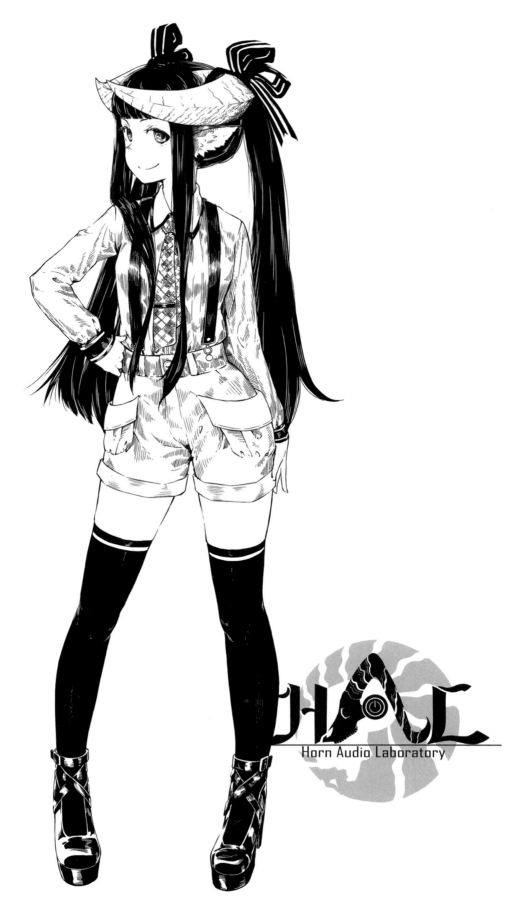

Horn Audio Laboratory

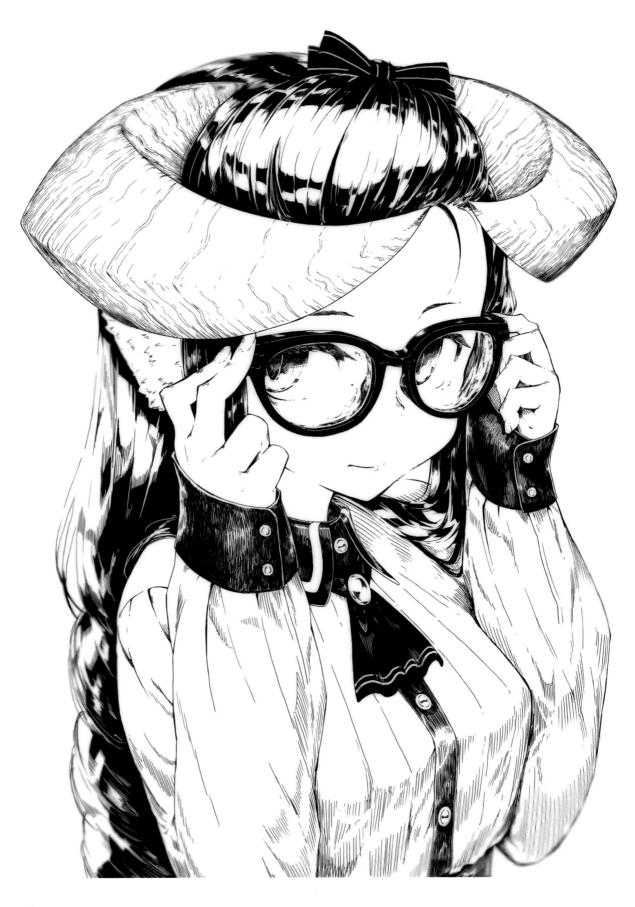

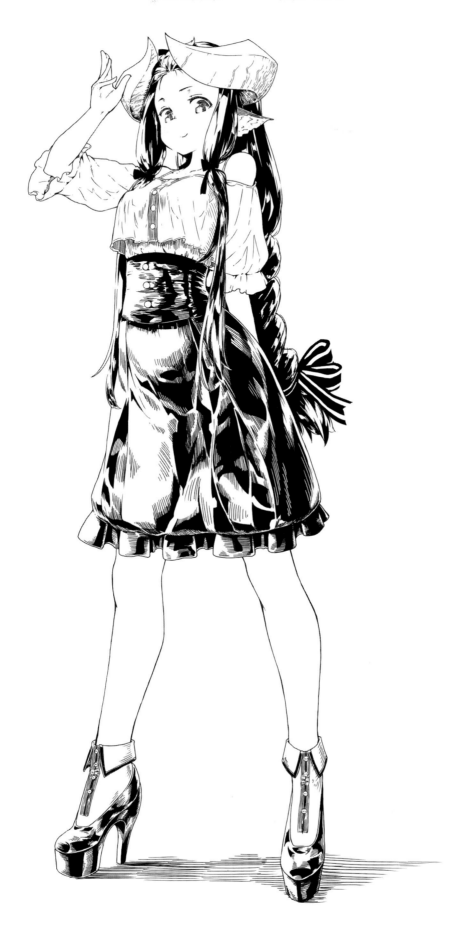

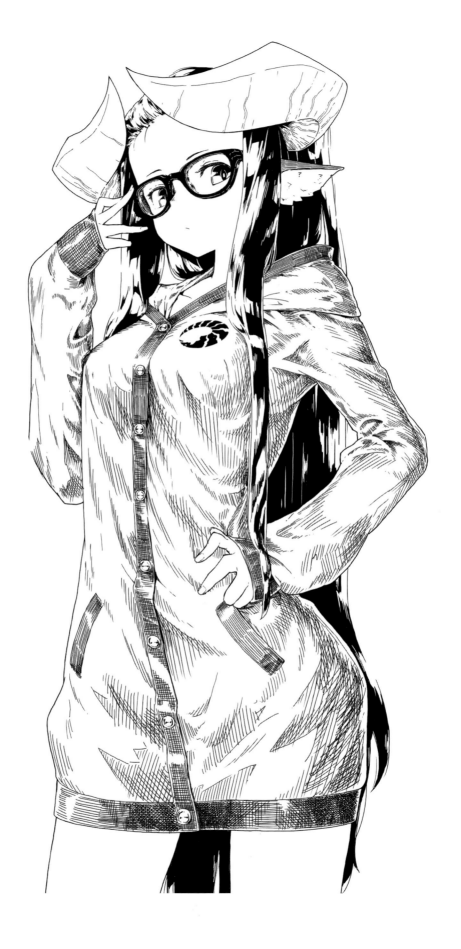

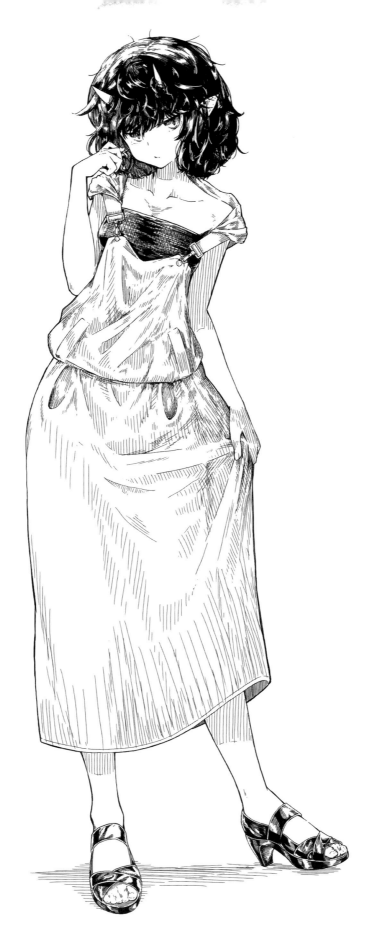

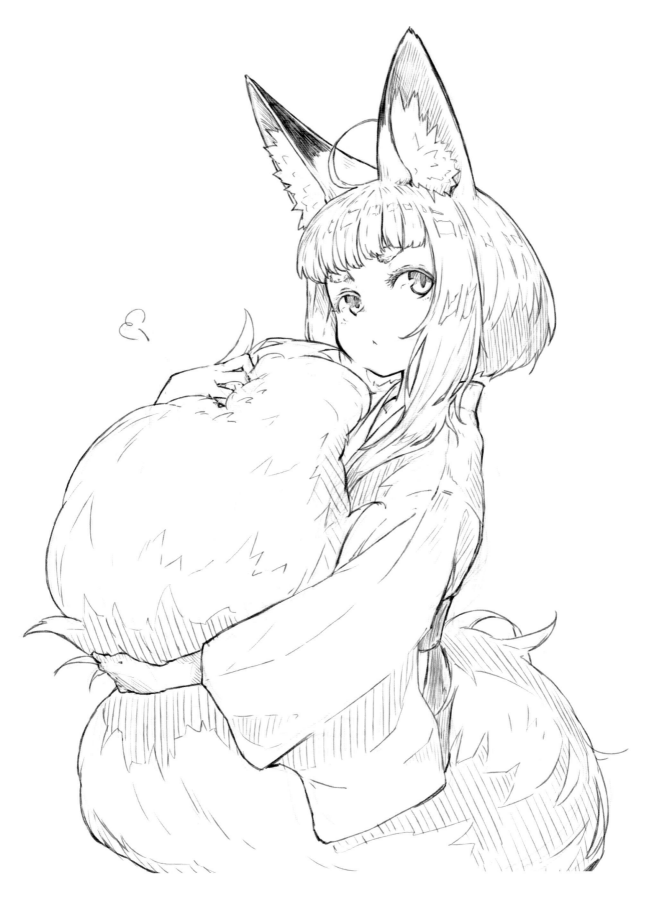

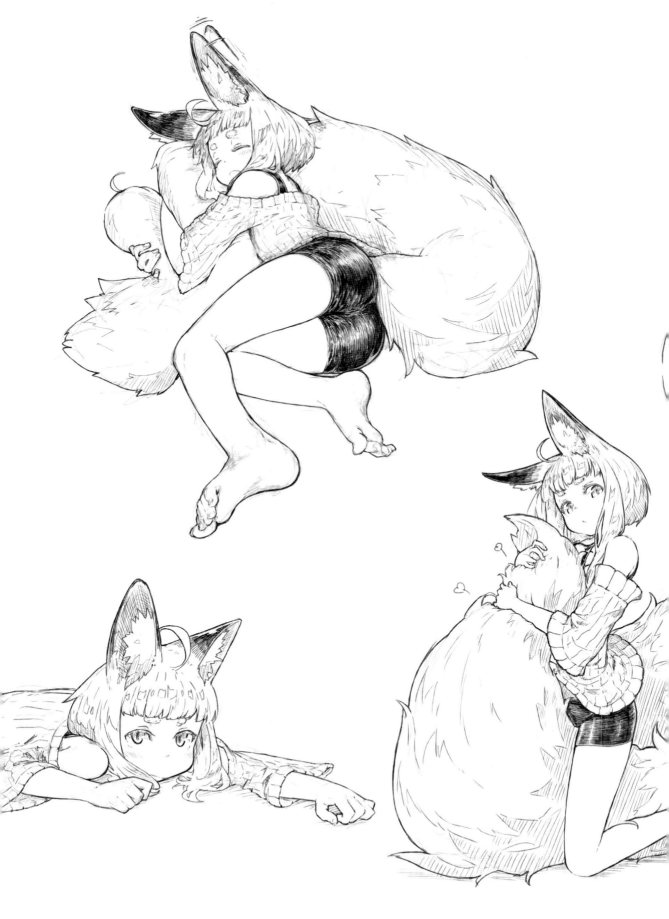

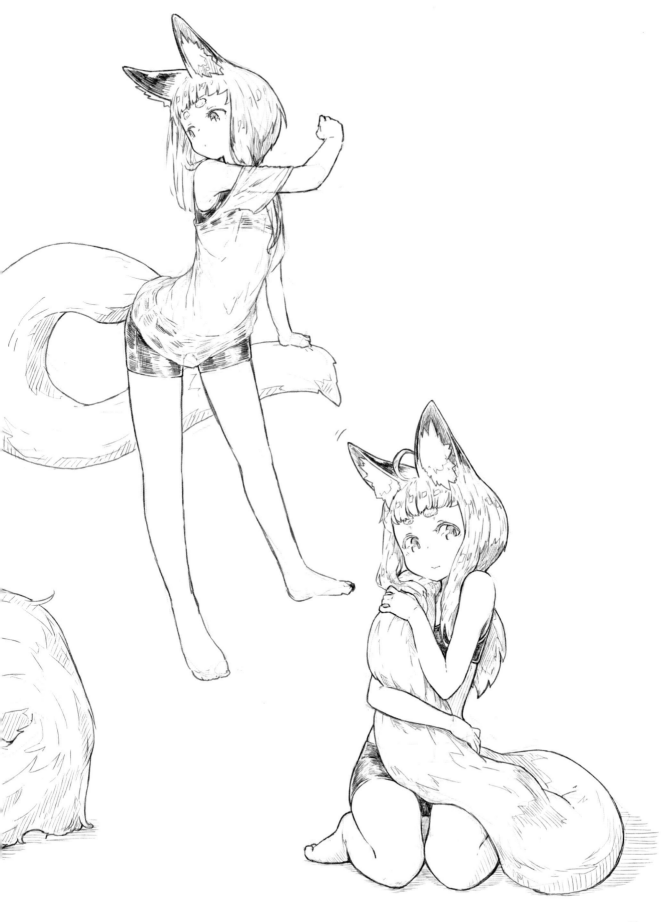

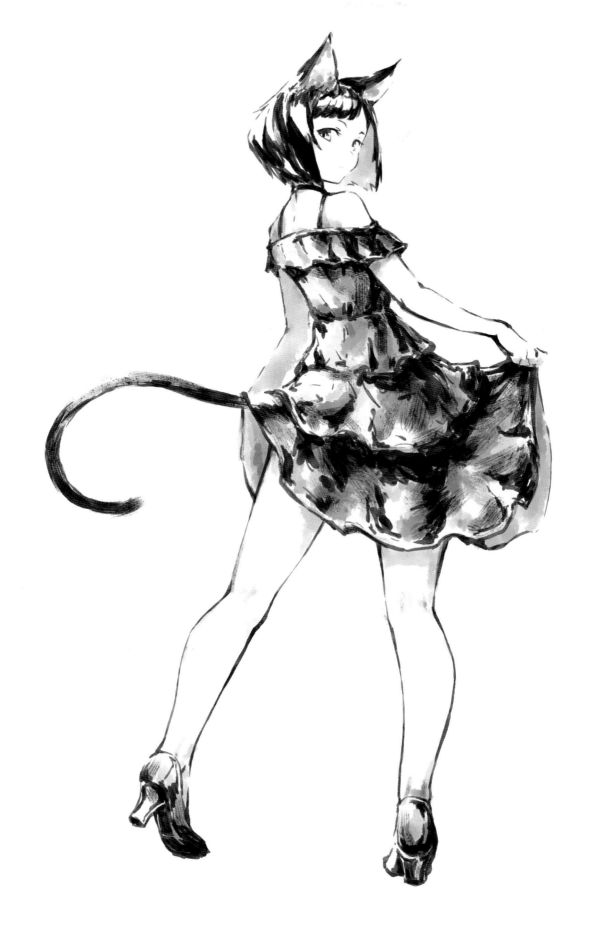

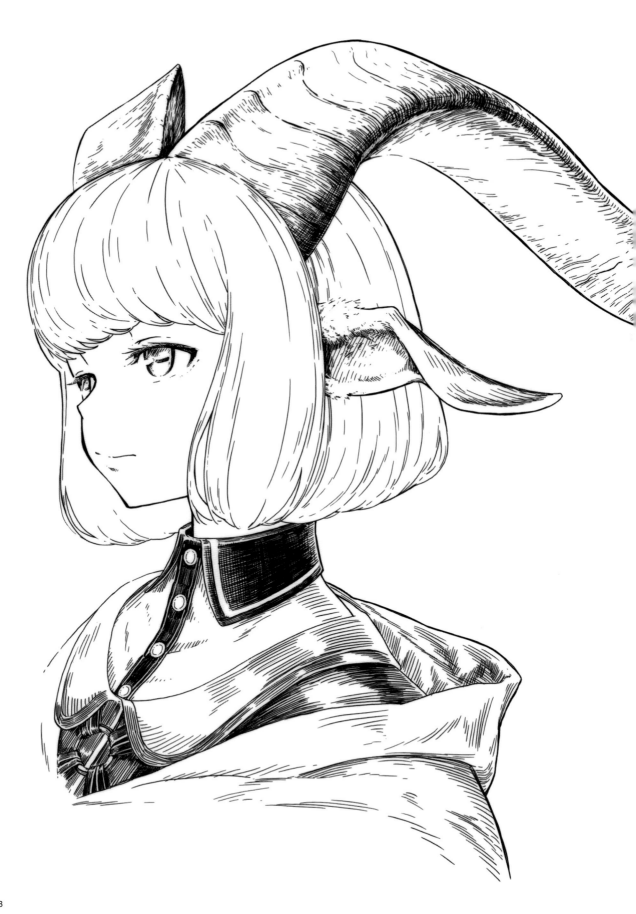

唯有黑白插畫才會有的「線條」畫法

 線條的種類與其運用方法

繪圖軟體都會具備著能夠透過各式各樣筆觸進行作畫的功能。而實際上個人也會針對草稿、草圖、清稿跟細部刻畫，分別使用 4、5 種線條描繪一張插畫。在這裡，將會介紹個人是運用哪種線條描繪哪些事物的。當然，沒規定說一定就得這種線條來畫不可。這方面就請各位朋友不斷地作畫並累積經驗，找出自己描繪起來比較容易的線條。

線條的種類

❶草稿用
特　長：像是用鉛筆手繪畫出來的線條。
用　法：使用於要以速寫的感覺畫出柔軟線條之時。

❷草稿用
特　長：將上述線條加粗後的筆刷。
用　法：使用於彷彿要將線條削出來的那種畫法。

❸輪廓線用
特　長：鮮明且乾淨的線條。
用　法：使用於要描繪很粗的線條，或是要讓線條呈現出很極端的強弱之分之時。

❹細部刻畫用
特　長：鮮明且乾淨的線條。比❸的線條還要細。
用　法：最常使用於要刻畫皺褶跟陰影這些細部之時。

❺細部刻畫用
特　長：鮮明且乾淨的線條。將上述線條反轉顏色後的線條。
用　法：使用於要以白色筆觸刻畫塗黑部分之時。

❻番外篇
特　長：能夠重現飛白跟渲染呈現。
用　法：使用於要描繪水墨畫風的插畫之時。

草圖
描繪草圖時的線條，不需在意那些很細微的描寫，而是隨心所欲地畫出來。因為在這裡，只要能夠確認姿勢跟構圖就行了，所以使用像速寫在使用的那種鉛筆風格線條。

因為要以速寫的感覺作畫，所以使用的是近似於鉛筆的線條筆刷。

這是那種像是用鉛筆飛快描繪出來的筆觸。

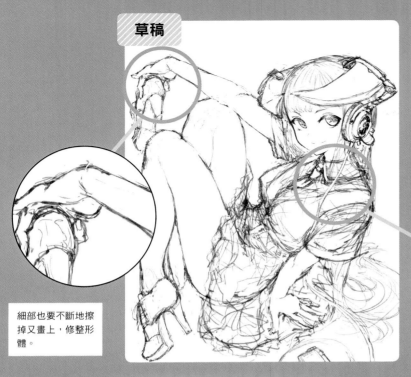

草稿

構圖決定好後，換成草稿。一面想像完成的模樣，一面反覆畫出線條，來追求理想的線條。在草稿階段，選擇能夠畫出柔軟線條且較粗的筆刷。

細部也要不斷地擦掉又畫上，修整形體。

在自己可以接受之前，要不斷地畫出線條。

選擇能夠畫出柔軟線條，且較粗的筆刷。

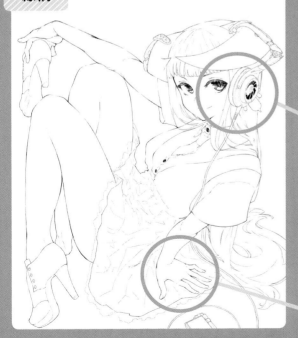

線稿

以草稿線條為輔助線進行清稿並完成線稿。雖然這裡是最為花心思的作業，但使用的卻是很乾淨的線條，而且也要讓肌膚線條帶有著強弱之分。

完稿後的線稿上，不會留下多餘的線條。

此時肌膚不再繼續刻畫，因此在這個時間點就是完成線稿了。

運用乾淨的線條，畫出自己可以接受的輪廓線。

※封面插畫的詳細繪製過程請參考 P.140。

 草圖是用哪種線條作畫的？

一開始將想法化為形體看看的步驟，就是草圖。不管是哪種插畫，全部都是始於草圖。現在就來關注一下在草圖所使用的線條吧！

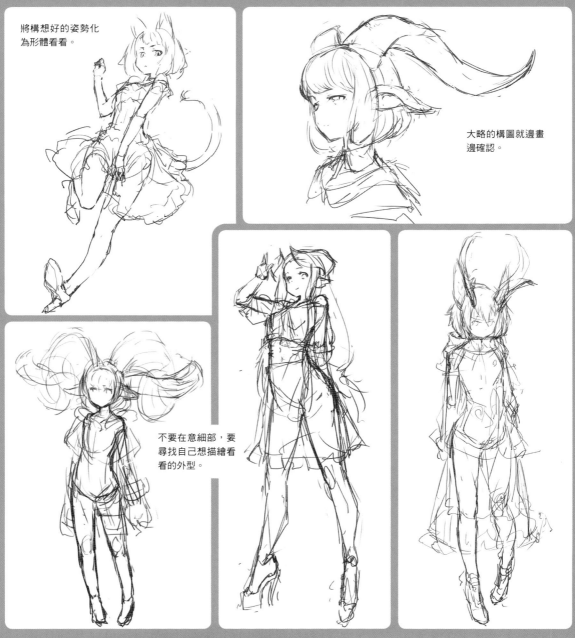

將構想好的姿勢化為形體看看。

大略的構圖就邊畫邊確認。

不要在意細部，要尋找自己想描繪看看的外型。

那些隨心所欲畫出來的線條，
是為了透過草圖將構想化為形體。

會在草圖使用到的線條是各式各樣的，不管是那種像在抄寫筆記的線條，還是那種好像已經可以看見完成樣貌的明確線條。而這裡所列舉出來的草圖，全都是刊載於本書當中的插畫其草圖。請大家比一比看一看這些同時也是想法泉源的草圖。

 草稿是用哪種線條作畫的？

草稿，是將想法更加具體地化為形體的一項作業。這裡要決定的事情有很多，如髮型跟衣著。究竟在這個草稿階段，是使用哪種線條呢？

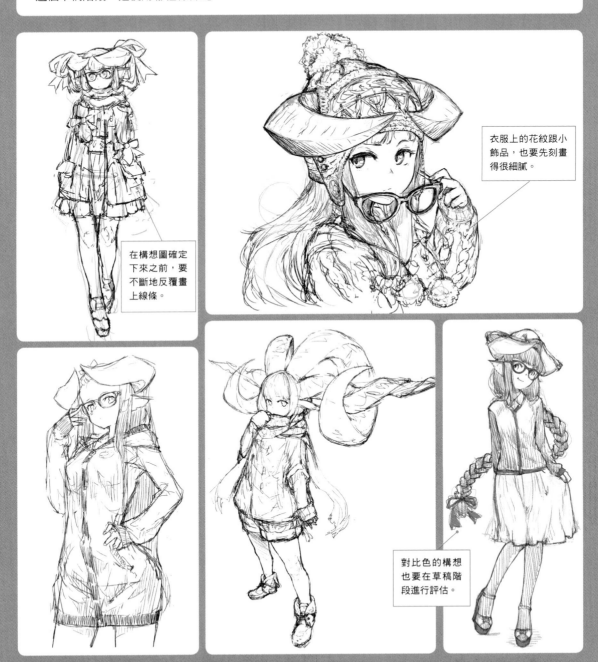

衣服上的花紋跟小飾品，也要先刻畫得很細膩。

在構想圖確定下來之前，要不斷地反覆畫上線條。

對比色的構想也要在草稿階段進行評估。

透過不斷重疊的線條擬定想法，並追求理想線條的草稿線條。

雖然很遲疑，但還是要不斷重複畫上線條貼近完成的構想，這就是草稿。雖然實際上在清稿之時，會進行細微的構圖變更，但還是會在這個階段先將想法鞏固起來。

 在進行細部刻畫的前一刻檢視一下線稿

線稿如果比喻成建築物的話,就像是設計圖;而比喻成電影的話,就像是劇本。究竟是經過多少洗練的線稿化為了形體?是否有很確實很細心地描繪出線條來?在前進到下一個階段之前,請務必確認一下線條的完成度。

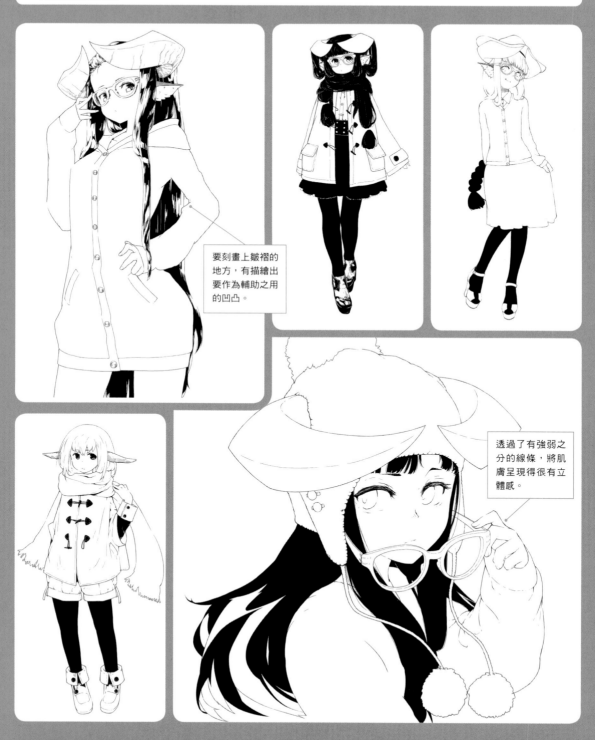

要刻畫上皺褶的地方,有描繪出要作為輔助之用的凹凸。

透過了有強弱之分的線條,將肌膚呈現得很有立體感。

線稿的完成度會決定插畫的品質。

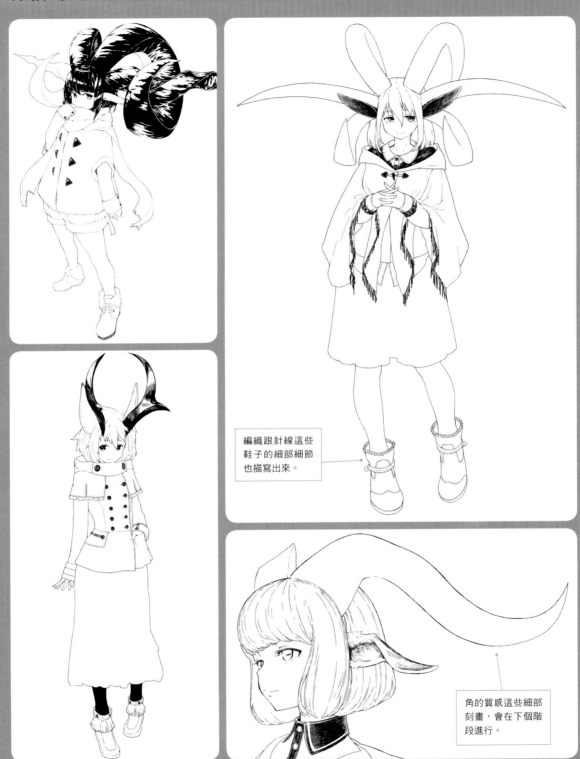

編織跟針線這些
鞋子的細部細節
也描寫出來。

角的質感這些細部
刻畫,會在下個階
段進行。

再重複一次,線稿會是一幅插畫的基礎(基底)。作為基底的事物不牢固,那上面就算放再多的事物,也
會很容易就崩塌掉。不要妥協,請試著追求理想的線條,納入至線稿裡。

 只用線條呈現手、腳的柔軟感

雖然就在身旁,但畫起來卻有點棘手的,應該就是手跟腳的畫法了吧!在這裡並不是要解說解剖學層面的構造,而是要解說如何讓手腳看上去會很自然的一點小訣竅。

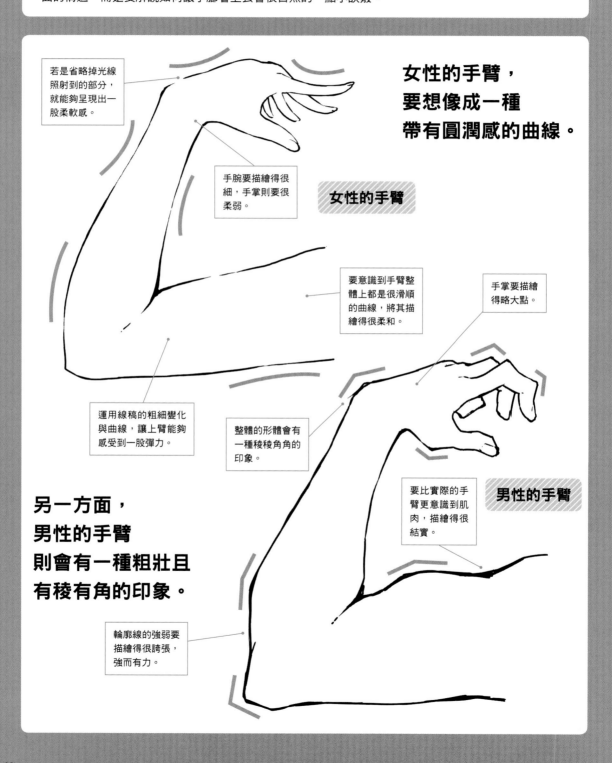

若是省略掉光線照射到的部分,就能夠呈現出一股柔軟感。

女性的手臂,
要想像成一種
帶有圓潤感的曲線。

手腕要描繪得很細,手掌則要很柔弱。

女性的手臂

要意識到手臂整體上都是很滑順的曲線,將其描繪得很柔和。

手掌要描繪得略大點。

運用線稿的粗細變化與曲線,讓上臂能夠感受到一股彈力。

整體的形體會有一種稜稜角角的印象。

要比實際的手臂更意識到肌肉,描繪得很結實。

男性的手臂

另一方面,
男性的手臂
則會有一種粗壯且
有稜有角的印象。

輪廓線的強弱要描繪得很誇張,強而有力。

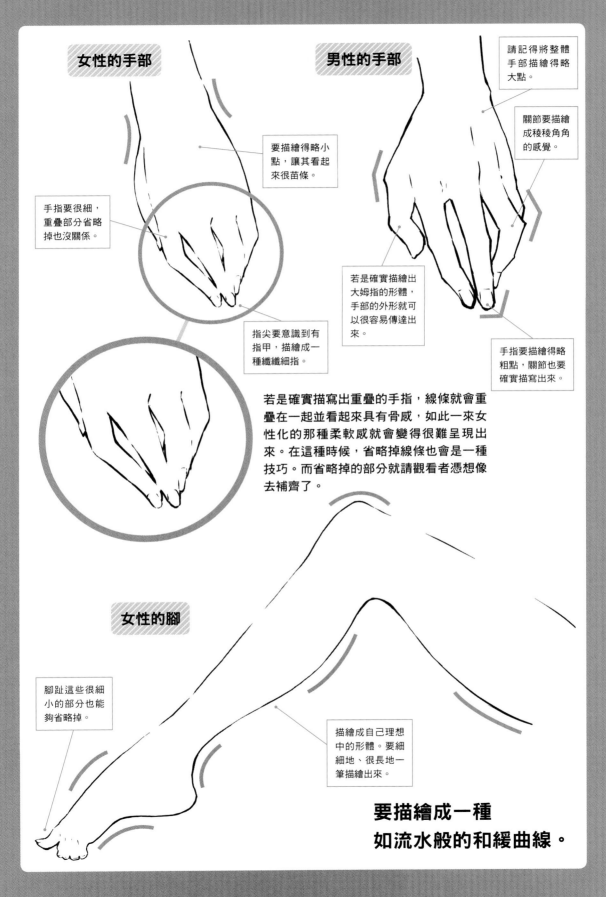

女性的手部

男性的手部

要描繪得略小點，讓其看起來很苗條。

請記得將整體手部描繪得略大點。

手指要很細，重疊部分省略掉也沒關係。

關節要描繪成稜稜角角的感覺。

指尖要意識到有指甲，描繪成一種纖纖細指。

若是確實描繪出大姆指的形體，手部的外形就可以很容易傳達出來。

手指要描繪得略粗點，關節也要確實描寫出來。

若是確實描寫出重疊的手指，線條就會重疊在一起並看起來具有骨感，如此一來女性化的那種柔軟感就會變得很難呈現出來。在這種時候，省略掉線條也會是一種技巧。而省略掉的部分就請觀看者憑想像去補齊了。

女性的腳

腳趾這些很細小的部分也能夠省略掉。

描繪成自己理想中的形體。要細細地、很長地一筆描繪出來。

要描繪成一種如流水般的和緩曲線。

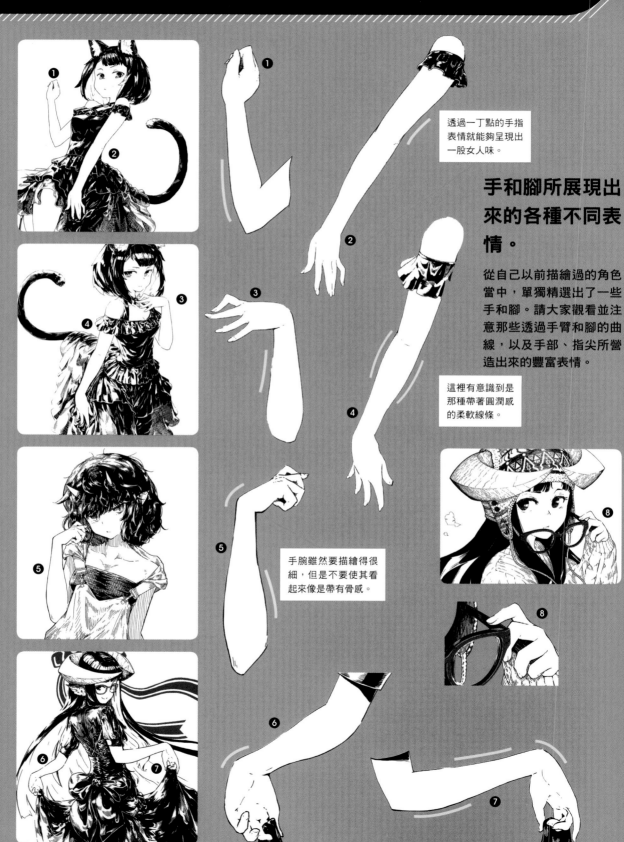

透過一丁點的手指表情就能夠呈現出一股女人味。

手和腳所展現出來的各種不同表情。

從自己以前描繪過的角色當中，單獨精選出了一些手和腳。請大家觀看並注意那些透過手臂和腳的曲線，以及手部、指尖所營造出來的豐富表情。

這裡有意識到是那種帶著圓潤感的柔軟線條。

手腕雖然要描繪得很細，但是不要使其看起來像是帶有骨感。

⑨

⑪

⑩

⑩

⑪

⑨

腳描繪得很修
長，左右也有
描繪出不同。

⑫

⑭

⑭

⑮

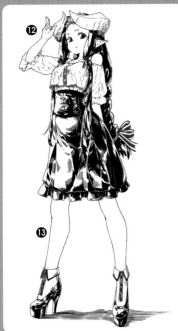

⑫

⑬

⑬

小腿肚是描繪
成一種會讓人
感受到一股彈
力的線條。

⑮

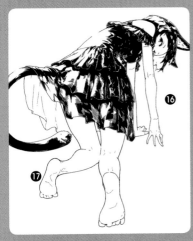

⑯

⑰

⑯

⑰

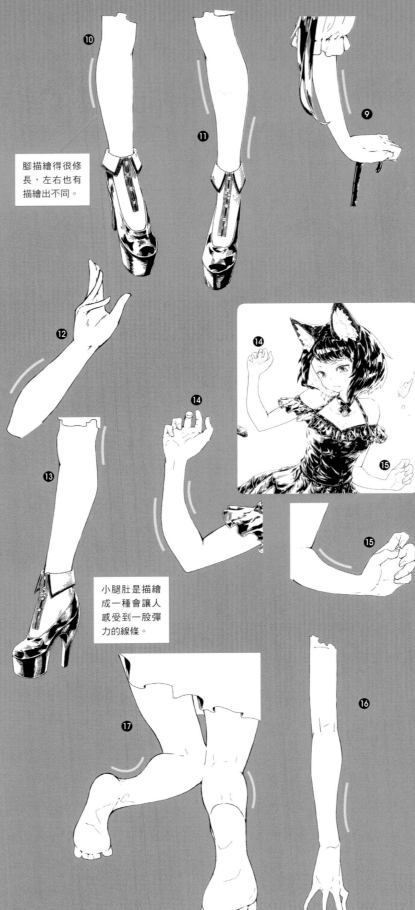

6 肌膚線條描繪技巧

描繪的女孩子，基本上臉部跟手臂這些地方都沒有畫上那些用來上陰影的筆觸。因為這樣比較容易呈現出2次元的可愛感。也請大家摸索看看適合自己畫風的細部刻畫方法，以及Q版造形化的方法。而在這裡，將會介紹描繪肌膚時的線條描繪技巧。

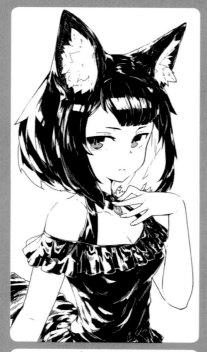

臉頰的線條

豐潤的臉頰，
要加粗線條呈現出彈力。

如果想要將臉頰畫得又柔軟又豐潤，只要描繪時將線條加粗到很誇張，那種很「Q彈」的彈力就會變得很容易出現。其訣竅就在於當要加粗線條時，要把加粗部分的上下畫得很細，突顯出線條很粗。

臉頰線條的尾端若是細化到很極端，使其從下巴線條開始中斷掉，就能夠呈現出女性化的那種纖細印象。

下巴的線條

臉頰線條與脖子重疊在一起的
線條，要把它省略掉。

下巴連接到臉頰線條的部分要畫得很細。下巴下面的線條與脖子交叉的部分會形成影子，因此要描繪得很粗。

這部分的下巴線條要省略掉。因為要是描繪得很明確，腮幫子看上去會挺出來，而變成一種帶有骨感的印象。反之，若是稍微留下一些下巴下面的線條，就能夠讓觀看者想像那段省略掉的線條好像是有連起來的一樣。

肩膀

肩膀高光部分的線條，
要描繪成斷斷續續的。

肩膀上部要先以略細的線條將輪廓線畫成斷斷續續的，以便呈現出有光線強烈照射到的感覺。

和描繪臉頰時一樣，肩膀聳到外面的部分，要以既粗且帶有強弱的線條描繪，以便呈現出柔軟感。再者，因為與衣服重疊的部分會形成陰影，所以整體上要使用較粗的線條。

手臂

上臂

上臂線條
的延續

前臂

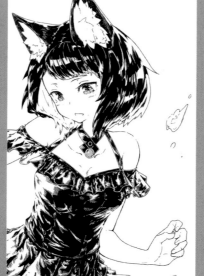

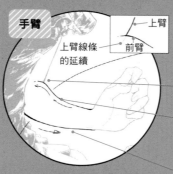

景深感也能夠透過改變粗細的
輪廓線進行呈現。

上臂會被擋在後方。

因為手臂是探出到前方的，所以前臂線條會比上臂線條還要更前方。

這裡除了有一個弧度，還形成了手臂的陰影，因此要以較粗的線條使其帶有強弱之分，並強調出這裡有彎曲了起來。

前方與後方

透過線條粗細的不同，呈現出景深感。

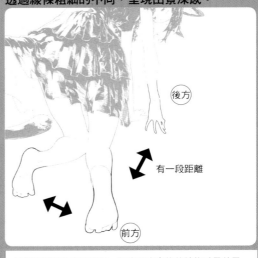

後方

有一段距離

前方

只要加粗前方事物線條，細畫後方事物的線條賦予差異，就能夠呈現出距離感。如果是要呈現出位在遠方的事物，那只要將線條的強弱之分畫得較為含蓄，而不是只用細線條，那種「位在遠方」的感覺就會變得更加強烈。

景深感

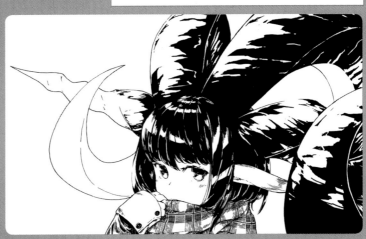

這裡雖然不是肌膚線條，但是透過細線條，將此描繪得沒什麼強弱之分，就能夠呈現出位於深處的感覺了。

臉頰與下巴

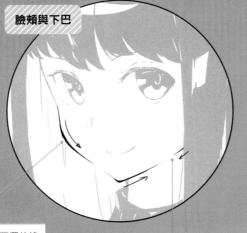

如要呈現出臉頰那種豐潤的線條與柔軟感時，就加粗線條，強調臉頰的膨起部分。

下巴下面的線條以及從腮幫子過來的線條要省略兩者之間的接續，以免太過於強調下巴線條。

41

 彩圖與黑白圖兩者線稿的差異

彩色插畫用的線稿，就算是用幾乎粗細均一的線條描繪出來的，還是能夠在上色的階段，透過顏色呈現出質感跟陰影這些細部；但是如果是一幅黑白插畫，因為無法透過上色呈現出來，所以「線條」的重要性就會變得很高。在此將會比較 2 張線稿，解說如果描繪的是黑白插畫，要注意哪些地方才好。

彩色插畫用的線稿，
除了眼睫毛，其他部分都是用幾乎粗細均一的線條在描繪的。

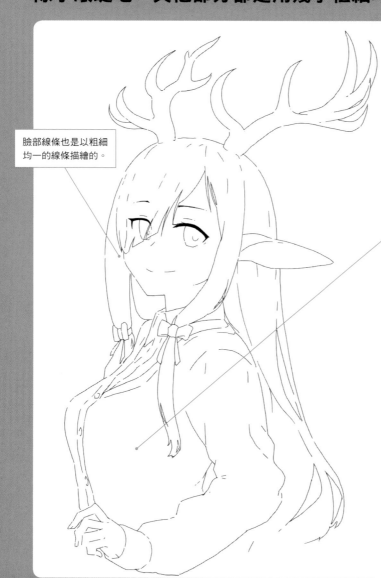

彩色插畫的線稿

因為這張線稿之後還會配上顏色，所以為了方便簡單說明，這次是刻意沒有讓輪廓線帶有強弱之分。

臉部線條也是以粗細均一的線條描繪的。

皺褶的呈現是控制在最小限度。

上完色的彩色插畫

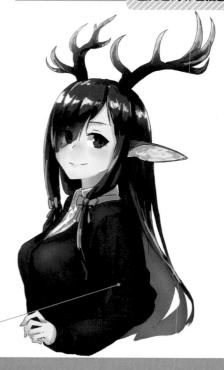

衣服的皺褶跟陰影是以顏色呈現的。

黑白插畫的線稿

黑白插畫在線稿的階段，就要藉由線條的強弱之分呈現出光線跟景深感。

那些有更動過的地方（①～⑤）有強調了出來。

為了呈現出臉頰的柔軟度，要賦予線條強弱之分，讓帶有圓潤感的部分變粗。

因為下巴下面會形成陰影，所以線條要加粗，下巴與脖子連在一起的部分要特別加粗。透過讓線條帶有強弱之別，呈現出就算脖子與下巴是連為一體的，兩者還是不同的部位。

若是將高光部分的線條細化，就會形成一種有光線照射到且緊繃起來的感覺。在這裡，是呈現出衣服被胸部撐起的模樣。

衣服的開合處若是將下面部分的線條描繪得很粗，陰影就會被呈現出來，而令前面與後面的關係明確化。

若是將陰影部分呈現得很強烈，就能夠強調光線的強度。如果是要以線條進行呈現，那就要畫得粗一點，使其有強弱之分。

線條交會成丫字形的部分若是加粗交叉的地方，就可以很容易傳達出前後的位置跟陰影。

頭髮和腮幫子兩者重疊部分的線條，脖子是在下面會形成陰影，因此要加粗線條表現出前後位置。

①臉頰的線條

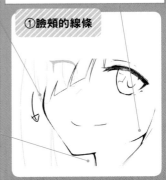

②胸口的衣服

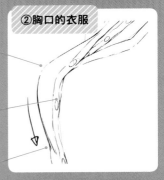

在手肘的皺摺處重疊成丫字形的部分要加粗線條。在這種時候，請大家記得要邊思考哪一側是上面、哪一側是下面，邊決定要加粗的地方。

③衣服的皺褶

這一側會成為陰影，因此要將線條畫得略粗點。皺褶的凹陷部分也要帶有強弱之分，使線條變粗。凹陷部分陰影會很濃密，且布匹是有重疊起來的，因此要加粗線條，增加其存在感。

凹陷部分要加粗線條

如果右下是在下面

如果右上是在下面

是下面的部分要加粗線條。

④頭髮髮分線

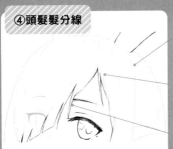

頭髮髮束分岔的部分，要稍微加粗線條使其帶有強弱之分。

光➘
光線照射到的那方向，線條要描繪得較細一點。

光➘
若是描繪得很極端，就會變成像這種感覺。

⑤角部的線條

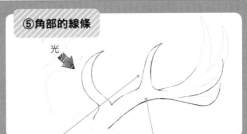

光➘

光線照射到的那一側要細化線條。

下側會形成陰影，因此要加粗線條。分枝部分若是也畫得略粗一點使其帶有強弱之分，就能夠將分枝的模樣呈現得很容易進行分辨。

專欄 記得要檢查草稿圖有無錯亂

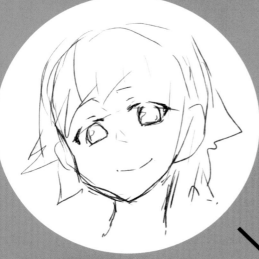

這是一張隨心所欲，不在意協調感並一次畫成的圖。因為畫得很有氣勢，所以線條很生動活潑。

有時就算自認在描繪插畫時都沒有畫歪掉，往往只是沒發現到而已，其實草稿圖是有錯亂掉的。在用數位進行作畫以前，為了檢視圖有無畫歪掉，都要費上一番工夫，將紙張翻過來背面打上光，讓畫面左右翻轉，查看有無不妥之處……而現在只要使用任何繪圖軟體當中都會具備的「水平翻轉」這一項功能，就能夠很簡單地檢視畫作有無歪掉了。

要檢視與修正歪斜處記得要活用圖像的翻轉功能。

翻轉

頭部線條看上去很不自然。

耳朵位置需要修改。

脖頸髮際線那邊的髮型需要修整。

臉頰線條的比例位置有些偏移掉。

一翻轉過來，插畫有歪掉的地方就會變得更加醒目。

修正後再翻轉

在經過修正，變得跟原本的構想一樣後，草稿就完成了。若是比一比看一看，會清楚發現細部變得很工整。

試著描繪一個正圓並將它翻轉過來,然後檢視自己畫畫上的不良習慣吧!只要這些不良習慣改掉,應該就能夠描繪出一個很漂亮,比例位置很工整的圓才是。

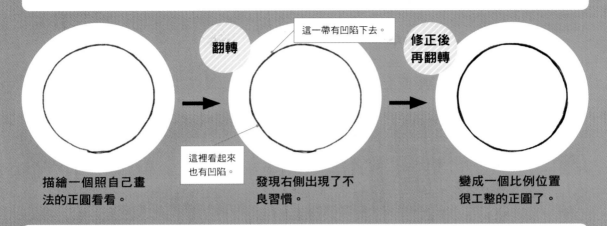

翻轉

這一帶有凹陷下去。

修正後
再翻轉

這裡看起來
也有凹陷。

描繪一個照自己畫
法的正圓看看。

發現右側出現了不
良習慣。

變成一個比例位置
很工整的正圓了。

在現實中,人的臉部左右會有很微妙的不同表情。所以映在鏡子裡的自己的臉,以及別人看著自己的臉,才會有些許的不同。話雖如此,但在描繪插畫時,畢竟還是會想要盡可能描繪出一個左右均等的表情。在這裡,就來驗證一個有點強硬,但可以描繪出均等臉部的方法看看吧!

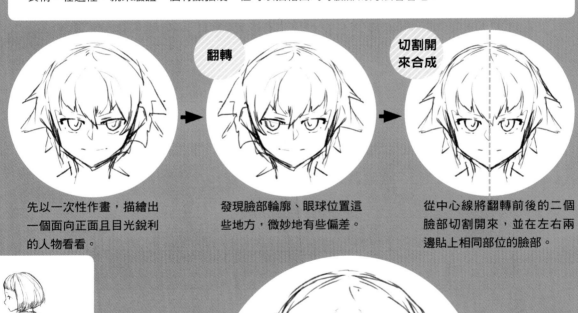

翻轉

切割開
來合成

先以一次性作畫,描繪出
一個面向正面且目光銳利
的人物看看。

發現臉部輪廓、眼球位置這
些地方,微妙地有些偏差。

從中心線將翻轉前後的二個
臉部切割開來,並在左右兩
邊貼上相同部位的臉部。

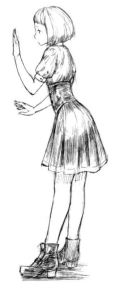

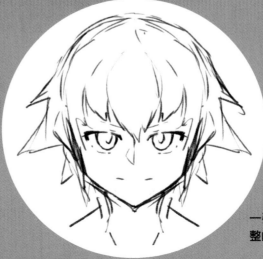

若是一張圖沒有畫
歪掉,那就算翻轉
過來,圖也會像是
映在鏡子裡一樣,
是會成立的。

一張左右均等且很工
整的臉部完成了。

2 藉由細部刻畫呈現出質感的方法

 衣服跟布匹的質感呈現

線稿完成後，接著就是刻畫細節了。那麼，衣服的皺褶跟陰影的上法要怎樣上才好呢？在沒辦法運用顏色的黑白插畫，就只得純粹靠筆觸將質感呈現出來才行了。在這裡，將會介紹能夠呈現出衣服跟布匹質感的作畫方法。

要沿著衣服的走向進行刻畫，並以那種又柔軟又輕飄飄的質感為目標。

線條不要交叉，要描繪得很滑順，以免顯得很僵硬。

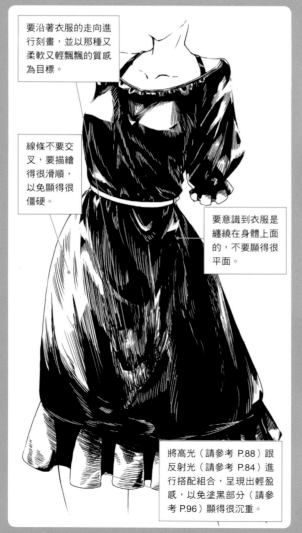

要意識到衣服是纏繞在身體上面的，不要顯得很平面。

將高光（請參考 P.88）跟反射光（請參考 P.84）進行搭配組合，呈現出輕盈感，以免塗黑部分（請參考 P.96）顯得很沉重。

禮服皺褶的細部刻畫技巧

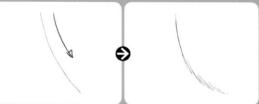

布匹皺褶末端，並不會像這樣突然就中斷掉。

要在線條末端疊上平行的筆觸，平緩皺褶的尾端，使其和周圍融為一體。

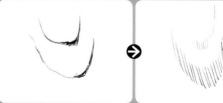

若是在像這樣的Ｕ字形皺褶上，直接描繪出皺褶的線條，凹凸會過於明確，就不會形成原本構想中的質感。

像這種時候，就不要直接描繪出皺褶的線條，而是要將其描繪成彷彿皺褶是呈平行狀的筆觸末端。

如果是像這種波浪狀的形狀。

只要順著布匹的方向，對齊筆觸的方向，就能夠呈現出立體感了。

46

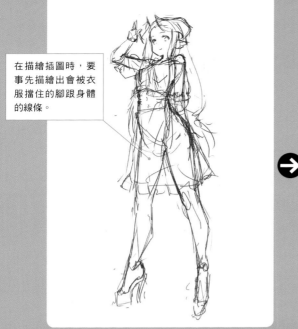

在描繪插圖時，要
事先描繪出會被衣
服擋住的腳跟身體
的線條。

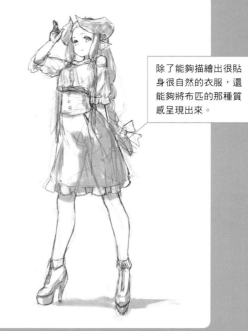

除了能夠描繪出很貼
身很自然的衣服，還
能夠將布匹的那種質
感呈現出來。

被衣服擋住的腳、胸部跟手臂等部位，也
要在草圖時就先描繪好。

若是將衣服描繪成像是穿在身體上一樣，
那要呈現出衣服的形狀就會變得很容易。
而要上陰影時，身體線條也會變成是一個
參考基準。

若是將衣服描繪成像是穿上去的一樣，那要呈現出衣服的形狀就會很容易。

作畫範例

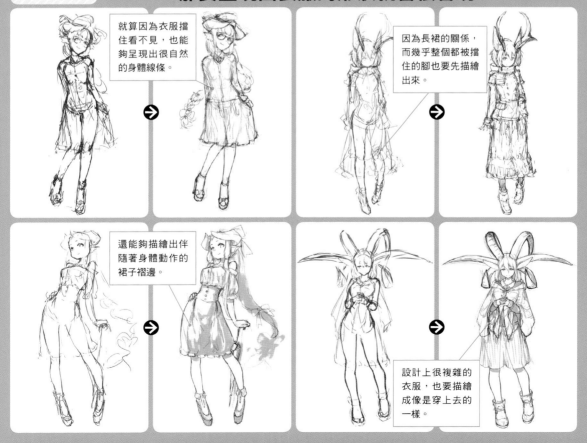

就算因為衣服擋
住看不見，也能
夠呈現出很自然
的身體線條。

因為長裙的關係，
而幾乎整個都被擋
住的腳也要先描繪
出來。

還能夠描繪出伴
隨著身體動作的
裙子褶邊。

設計上很複雜的
衣服，也要描繪
成像是穿上去的
一樣。

② 按照不同素材，加入衣服的皺褶、陰影、花紋等 細部刻畫及筆觸的方法

雖說質感要透過筆觸呈現，但若只是很隨便地重疊線條，一幅畫只會變得越來越潦草、越來越髒亂而已。因此這裡，要為大家指引一些適合洋裝素材的細部刻畫方法。

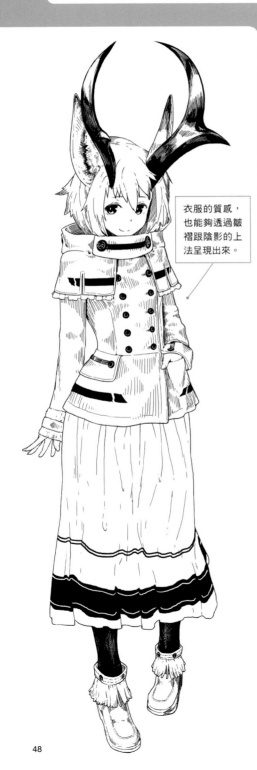

衣服的質感，也能夠透過皺褶跟陰影的上法呈現出來。

如果是要描繪厚實布料的大衣

如果布料很厚實，軀體部分就不會出現像前頁那樣可以看見摺痕的皺褶。因此要透過布料凹凸之處的陰影呈現出質感，而不是皺褶。

決定要描繪上陰影的場所。若是先暫時在腋下、胸部隆起處的上下側、腰部的腰身處這些身體的凹凸之處，塗上一層淡淡的顏色，那麼分辨起來就會很容易。之後要是習慣了這個方法，那就不需要再去塗這一層暫時的顏色了。

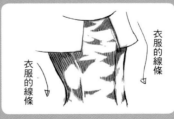

衣服的線條

衣服的線條

沿著衣服的線條，用帶有著弧度的平行線條將陰影加上去。陰影的濃淡與其說是網狀效果線，還比較像是密集平行線的感覺。

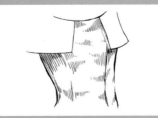

拿掉暫時塗上的顏色後就完成了。接著將同樣的筆觸加進去。

刻畫出細部，就變成厚實大衣那種硬梆梆的皺褶了。

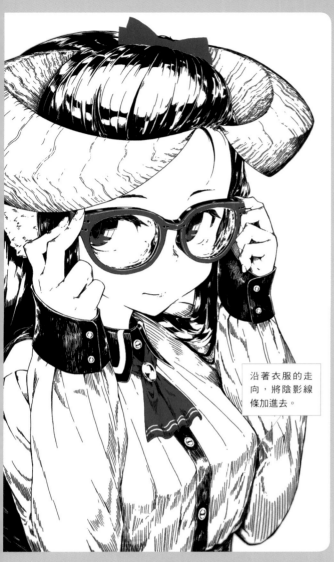

沿著衣服的走向，將陰影線條加進去。

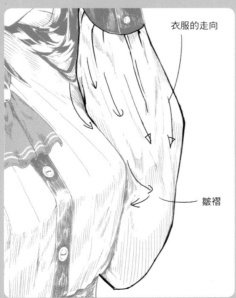

衣服的走向

皺褶

衣服整體的走向

如果是要描繪襯衫的陰影

陰影

像這幅畫胸部這樣，很和緩且高低差很不明確的部分，其陰影不要描繪出那種像是要將陰影分界區分出來的線條，這樣子看起來會比較平坦。

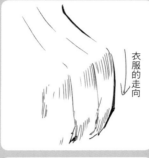

衣服的走向

使用平行於衣服走向的線條，並透過該線條的中斷部分，呈現出陰影的分界。

NG

若是用線條區分出陰影的分界，看起來就不會是一種很和緩的曲面。

範例

走向

沿著衣服走向所形成的皺褶，要透過平行於衣服走向的線條呈現出來。

如果是要描繪有些複雜的皺褶

範例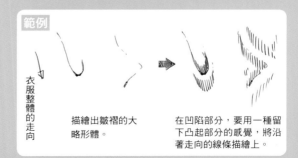

衣服整體的走向

描繪出皺褶的大略形體。

在凹陷部分，要用一種留下凸起部分的感覺，將沿著走向的線條描繪上。

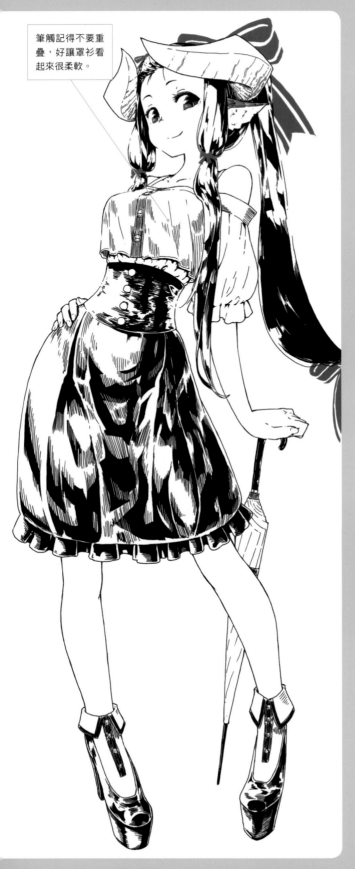

筆觸記得不要重疊，好讓罩衫看起來很柔軟。

如果是要描繪罩衫的皺褶和陰影

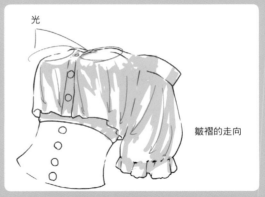

光

皺褶的走向

一開始要決定光線照射到的部分與陰影的部分（請參考 P.84）。只要塗上一層淡淡的顏色作為進行細部刻畫時的輔助手段，那麼陰影要上到哪裡才好就會變得很好分辨出來，不過之後只要習慣了，就不需要這樣做了。

左手臂為了呈現出那種又柔軟又輕飄的質感，要在各個重點部位加粗線條呈現出陰影，而不是去重疊筆觸。
胸口則要重疊上方向平行於皺褶走向的筆觸。最後加上陰影，讓胸部的大致形體浮現出來，就能夠呈現出衣服質地很輕薄，而且胸部將衣服撐起來的感覺。

影子若是過度描繪，畫面會變得很髒亂，因此請記得要注意。質感很柔軟的罩衫完成了。

如果是要描繪禮服的波形褶邊

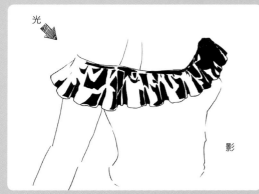

將波形褶邊的凹陷部分，以及在光線相反側會形成陰影的部分塗黑（請參考P.96）。陰影部分因為也會有環境光跟反射，所以凸起部分要留下一些沒有塗黑的部分。

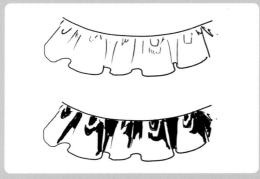

波形褶邊聚集起來的中央部分，會變得很容易就形成像這種U字形的皺褶，因此要沿著這個U字形塗上黑色。如果是白色的波形褶邊，那就要疊上筆觸將其刻畫出來。

位於陰影當中，那些沒有塗黑而留白的部分，要疊上筆觸調整明度。另外，也要在塗黑部分與白色部分之間加入筆觸，緩和由白到黑的轉變。如此一來，就能夠呈現出柔軟印象的皺褶了。

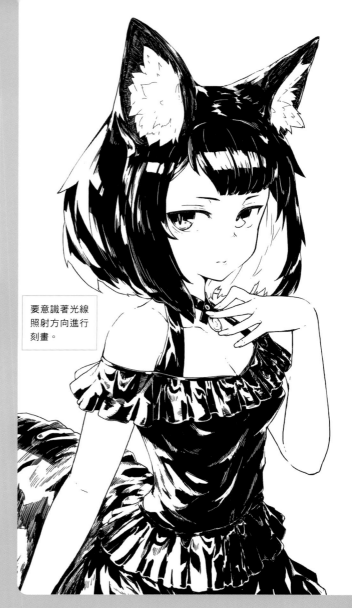

要意識著光線照射方向進行刻畫。

波形褶邊，記得要意識到衣服走向是有2個方向的。在U字形的皺褶周邊，要以上下方向的筆觸為主進行刻畫；而波形褶邊的末端周邊，則要以左右的方向為主。

③ 黑色網狀效果線與白色筆觸之技巧

插畫的黑色部分，光是塗黑只會顯得很平面而已。但只要在該處加入網狀效果線跟白色筆觸，一張畫就會變得很立體，就能夠從中感受到動作感。在這裡，將會介紹網狀效果線和白色筆觸的技巧。

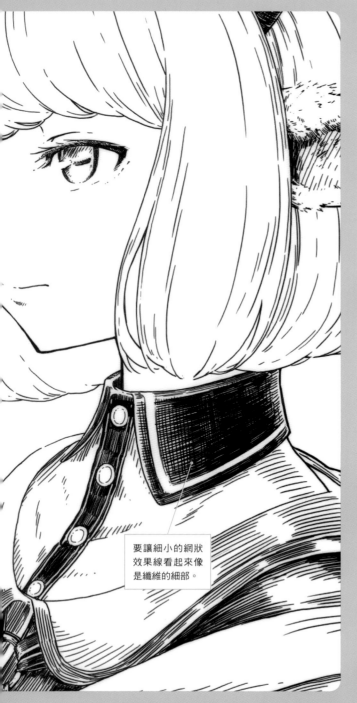

要讓細小的網狀效果線看起來像是纖維的細部。

如果是要描繪很筆挺的衣領

衣領的輪廓

朝衣領表面的左右方向重疊上筆觸。

接著，再重疊上垂直於方才筆觸方向的筆觸。透過改變線條與線條之間的距離，呈現出陰影的濃淡。

若是讓筆觸相對於衣領表面是垂直的，就能夠描繪出一個很筆挺很堅硬的衣領表面。

如果是要描繪黑色的開襟衫

光

將輪廓塗黑，並將光線的方向跟皺褶的走向先記在腦海裡。

光

白色筆觸要上在明亮的部分，而不是陰暗的部分。

光

皺褶要將白色筆觸上在凸起部分，而不是在會形成陰影的地方。是一種將光線刮出來的感覺。

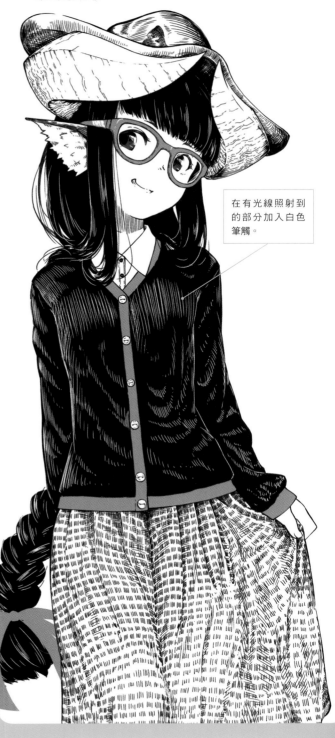

在有光線照射到的部分加入白色筆觸。

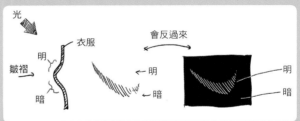

光

衣服

會反過來

皺褶

明

暗

←明

←暗

明

暗

記得要先模擬一下光線是如何照射的。

決定胸口上光線照射到的部分以及陰影的部分（請參考 **P.84**）。若是先塗上一層淡淡的顏色作為細部刻畫時的輔助手段，那麼陰影要上到哪才好，就會變得很好分辨出來。

皺褶會朝著胸部的乳溝形成。

胸部部分會膨起來，且會有光線照射到。

胸部下面的部分會形成陰影。

被胸部撐起來的布匹，要畫成一種越往下就越鬆弛，而且皺褶鬆鬆垮垮的感覺。

除了有光線照射到的部分，都描繪上橫條紋。

拿掉輔助顏色，陰影成功地只靠橫條紋呈現了出來，作畫完成。

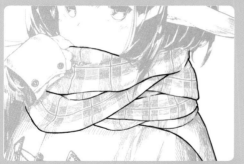

將圖層分出來,然後將圍巾的輪廓描繪出來。

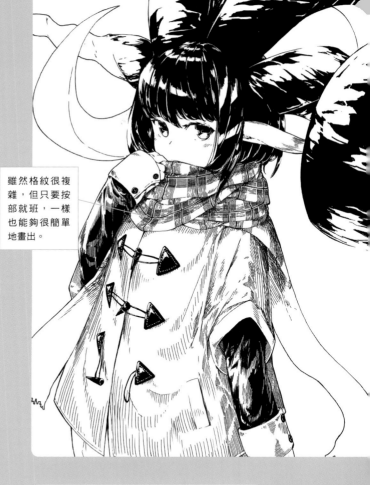

雖然格紋很複雜,但只要按部就班,一樣也能夠很簡單地畫出。

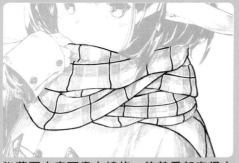

沿著圍巾表面畫上線條,使其看起來很立體,並以此為輔助線條,將花紋加進去。

縱橫方向的筆觸都加進去後,就成了格紋的花紋。

沿著表面加入縱向圖紋。這裡若是省略掉光線照射到的那部分圖紋,立體感就會有所增加。

同樣沿著表面,將橫向的圖紋刻畫出來。

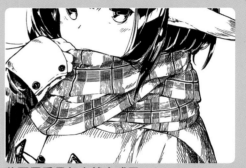

將圖層重疊起來就完成了。

如果是要描繪黑色禮服

在進行塗黑之前，除了輪廓線以外，其他都不要描繪。

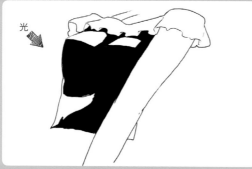

沒有光線照射到的部分，就痛快地將它塗黑。

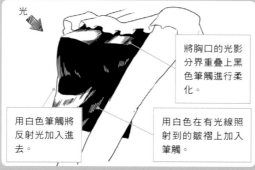

將胸口的光影分界重疊上黑色筆觸進行柔化。

用白色筆觸將反射光加入進去。

用白色在有光線照射到的皺褶上加入筆觸。

訣竅在於白色並不是陰影，而且要將筆觸上在光線的反射部分上（請參考P.84）。

透過黑色與白色各自的筆觸讓兩者融為一體，完成。

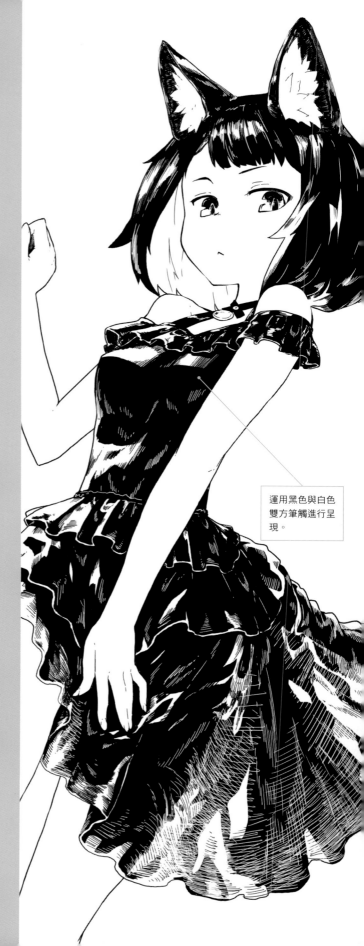

運用黑色與白色雙方筆觸進行呈現。

如果是要描繪黑色絲襪

以塗黑的方式將輪廓線裡頭塗滿。

腳的方向

用白色將平行於腳方向的筆觸，上在明亮部分。因為右腳在前方，所以請記得要加入更多的筆觸來調亮。

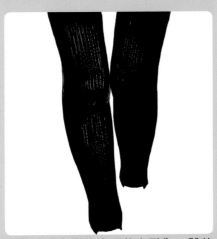

要是經過右圖的處理後有融為一體的話，那就完成了。

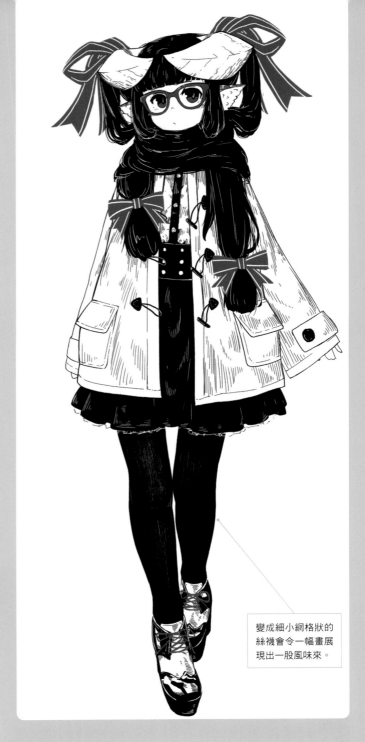

變成細小網格狀的絲襪會令一幅畫展現出一股風味來。

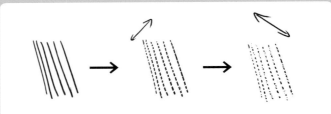

至於用白色加上的線條，要用傾斜 45 度的黑色筆觸將白色筆觸削去。如此一來白色部分就會變成網格狀，就能夠呈現出絲襪跟緊身褲襪的質感了。

 分別刻畫衣服皺褶與陰影之技巧

刻畫衣服皺褶與陰影作業，其實不要同時進行，而是分別進行處理會比較漂亮。這裡將解說其步驟。

線稿

這是以草稿為底圖加入輪廓線後的線稿。

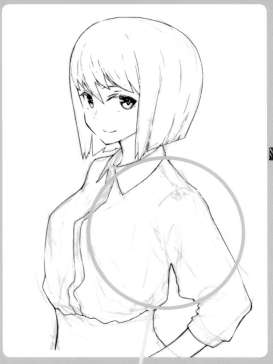

皺褶的刻畫

稍微加入一些筆觸，好分辨出沿著衣服的皺褶走向。

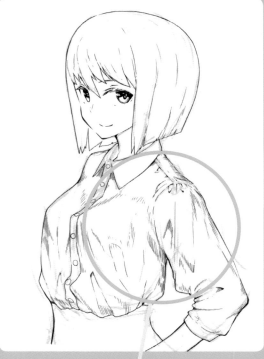

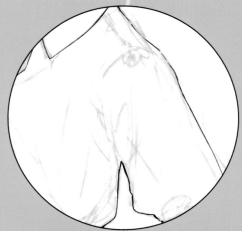

草稿中，皺褶跟陰影是一起大略描繪出來的。

在這裡，陰影還沒有刻畫進去。皺褶的筆觸是沿著衣服的走向加進去的。

若是在刻畫完皺褶後刻畫陰影，兩者就會連動而形成很自然的成效。

成效

結束衣領、袖子跟腰圍這些要塗黑部分的刻畫，並調整皺褶和陰影的整體協調感，完成。

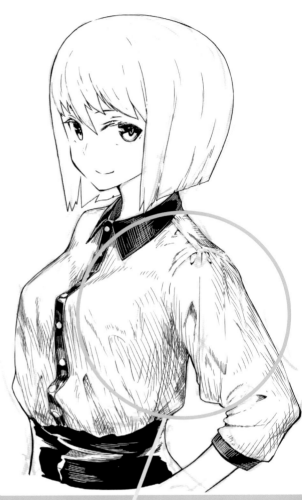

陰影的刻畫

將整體陰影大略地上一遍，並使其重疊到皺褶的筆觸之上。

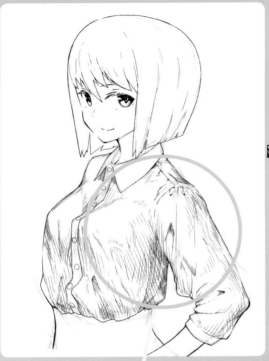

皺褶有先描繪出來，因此皺褶所營造出來的陰影也能夠一同進行刻畫。

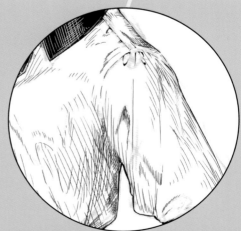

皺褶與陰影是有連動的，因此會是一種很自然的成效。所以分別描繪，才比較能夠描寫出那種有意識到光源的陰影。

 堅硬角部這類事物的質感呈現

在作畫角部這一類堅硬的事物時，怎麼做才能夠呈現出質感呢？這裡將解說工業製品不會有的，以歪斜為特色的堅硬質感呈現訣竅。

輪廓要描繪成扭曲的線條。陰影則要透過紋路這些描寫密度進行呈現。

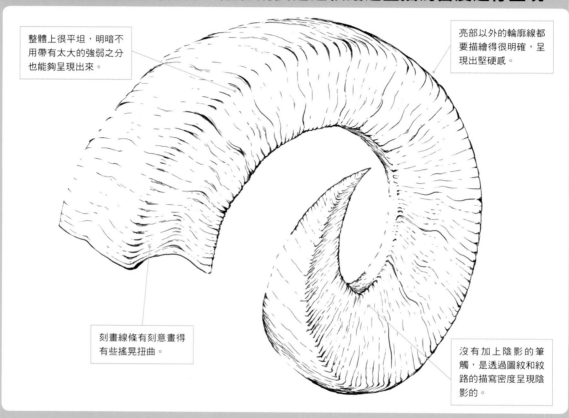

整體上很平坦，明暗不用帶有太大的強弱之分也能夠呈現出來。

亮部以外的輪廓線都要描繪得很明確，呈現出堅硬感。

刻畫線條有刻意畫得有些搖晃扭曲。

沒有加上陰影的筆觸，是透過圖紋和紋路的描寫密度呈現陰影的。

將質感畫成硬質且粗糙不平的筆觸畫法

這是作為基本圖形的正方體。

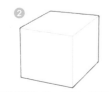

將輪廓畫成一種在搖晃的線條。

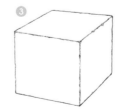

然後平行地畫出 2 條在搖晃且略細的線條，並將其使用在邊角部分，質感就會一口氣呈現出來。接著在各個重要場所追加一些缺角的地方，營造出粗糙不平的質感。

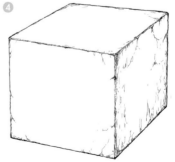

透過線條量與密度就能夠呈現出陰影。因此增加陰影部分的刻畫量，並提高密度，就能夠將陰影呈現出來。

透過完成的插畫作品
檢視堅硬質感呈現技巧

角部收藏集 雖然大小、形狀和質感的種類都不同,但還是有各自呈現出了硬質的角部。

是透過線條密度呈現出陰影的。

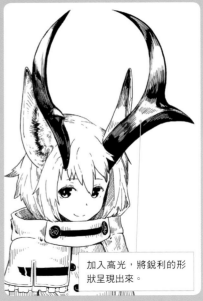

加入高光,將銳利的形狀呈現出來。

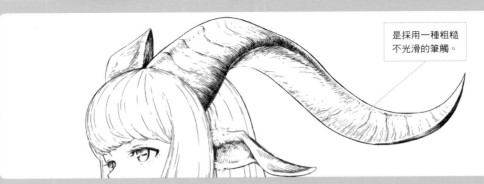

是採用一種粗糙不光滑的筆觸。

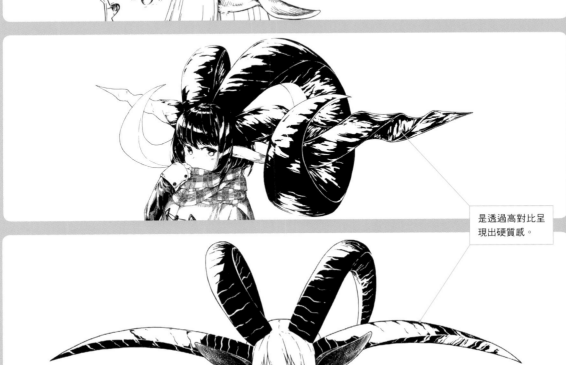

是透過高對比呈現出硬質感。

 頭髮的質感呈現

要每一根頭髮都畫出線條是相當困難的，因此頭髮需要採取某種程度的省略進行呈現。這裡將會介紹如何將頭髮描繪得很柔順、健康且漂亮的訣竅。

如果是白髮

高光部分要多少有一點飛白效果。

刻意不加入陰影，讓觀看者意識到白色的顏色。

若是在離髮梢有幾根頭髮的地方描繪上髮絲，頭髮質感就會跟著增加。

要從頭頂部沿著頭髮走向，畫出又細又滑順的髮絲。

髮絲請不要進行刻畫，並要留下留白。

只要重疊上稍微略長的曲線，就會呈現出一股柔順感。

如果是黑髮

要加入一層富含角質層的高光。

沿著髮絲的走向，加入又細又滑順的白色線條。

細小的高光也要配合頭髮走向加進去。

若是隔一點距離描繪上幾根髮絲，看上去就會很真實。

沿著髮絲走向
加入又細又滑順的線條。

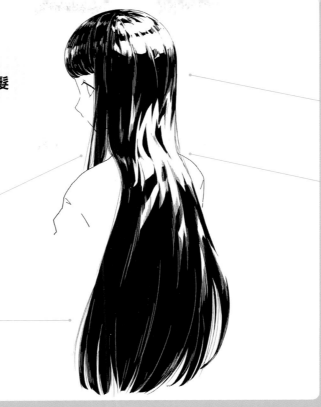

**如果是一頭柔順直髮
同時又是黑髮又是長髮**

頭髮是有重量的，所以這裡要畫成沿著頭部形狀。

頭髮的面積很大，因此高光加入時也要很大一片。

這撮遠離髮束的頭髮，若是量畫得較多，就會呈現出一股很柔順的感覺。

髮梢的散開程度，要畫得比短髮還要大。

透過完成的插畫作品檢視頭髮質感呈現技巧

刻意留下留白。

髮型型錄

雖然有根據每個人物角色，分別描繪出各種不同髮型，但作畫方法基本上都相同。

沿著頭髮走向加入很細小的高光。

⑦ 金屬的質感呈現

金屬的工業製品，是一種也常常作為未來小配件登場的道具。這裡將會介紹如何描繪具有光澤的金屬，以及工業製品特有描繪方法的訣竅。

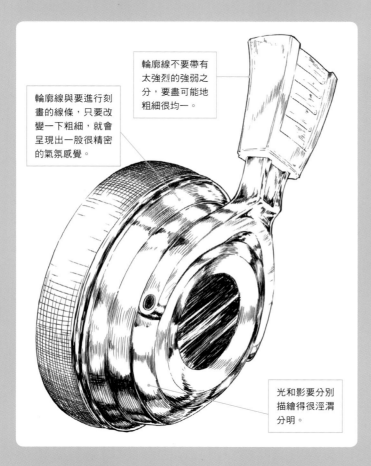

輪廓線與要進行刻畫的線條，只要改變一下粗細，就會呈現出一股很精密的氣氛感覺。

輪廓線不要帶有太強烈的強弱之分，要盡可能地粗細很均一。

光和影要分別描繪得很涇渭分明。

有加入很強烈的高光。

明亮部分、陰暗部分配置得很極端。

反射了周圍物體的模樣，會形成一種縱向條紋並映射出來。

**具有光澤的金屬，
對比要拉得略高點。**

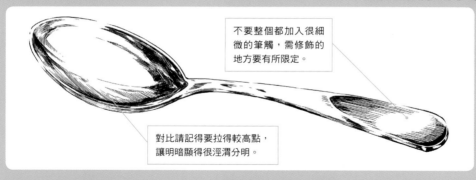

不要整個都加入很細微的筆觸，需修飾的地方要有所限定。

對比請記得要拉得較高點，讓明暗顯得很涇渭分明。

透過完成的插畫作品檢視金屬質感呈現技巧

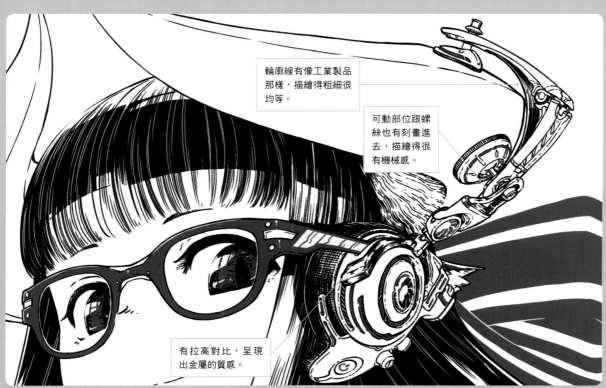

輪廓線有像工業製品那樣，描繪得粗細很均等。

可動部位跟螺絲也有刻畫進去，描繪得很有機械感。

有拉高對比，呈現出金屬的質感。

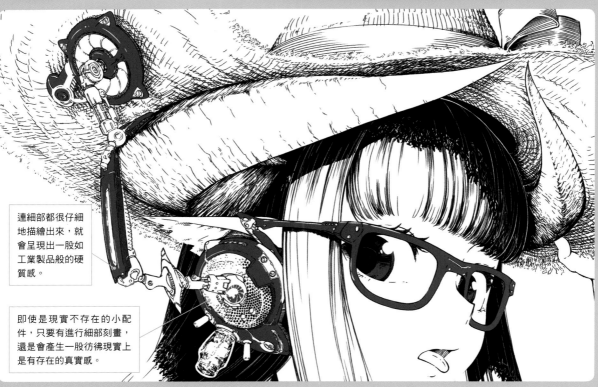

連細部都很仔細地描繪出來，就會呈現出一股如工業製品般的硬質感。

即使是現實不存在的小配件，只要有進行細部刻畫，還是會產生一股彷彿現實上是有存在的真實感。

 8　毛茸茸動物的質感呈現

毛茸茸的動物，其毛髮描寫要是過度刻畫，會傳達不出那種可愛感。要在不過度刻畫下，傳達出質感跟觸摸感，該怎麼做才好呢？在這個部分，就要學習看看，動物那種毛茸茸質感的描繪方法。

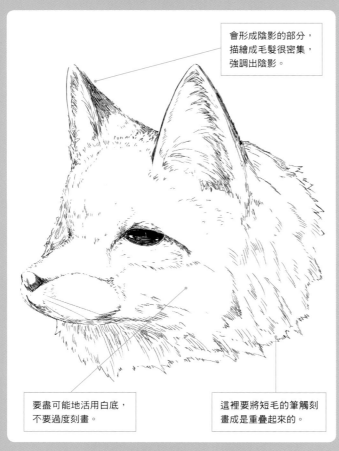

> 會形成陰影的部分，描繪成毛髮很密集，強調出陰影。

> 要盡可能地活用白底，不要過度刻畫。

> 這裡要將短毛的筆觸刻畫成是重疊起來的。

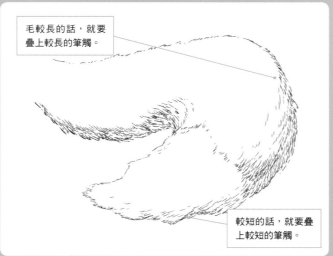

> 毛較長的話，就要疊上較長的筆觸。

> 較短的話，就要疊上較短的筆觸。

用來呈現柔軟毛髮的筆觸

這是作為基礎輪廓的球體。

要畫成短毛那種毛茸茸的感覺，就要疊上很短而且強弱之分很少的筆觸。光線會照射到的部分請記得要減少筆觸，並用一種像是在點描的感覺去描繪。

如果是要畫長毛，那跟短毛相比之下，就要疊上稍微較長的柔軟筆觸。若是筆觸重疊得太過頭，就會變成一種皺巴巴的印象，而不是毛茸茸了，因此請記得要注意。

像在點描那樣，重疊上短筆觸，使其密集在影子處呈現出陰影。

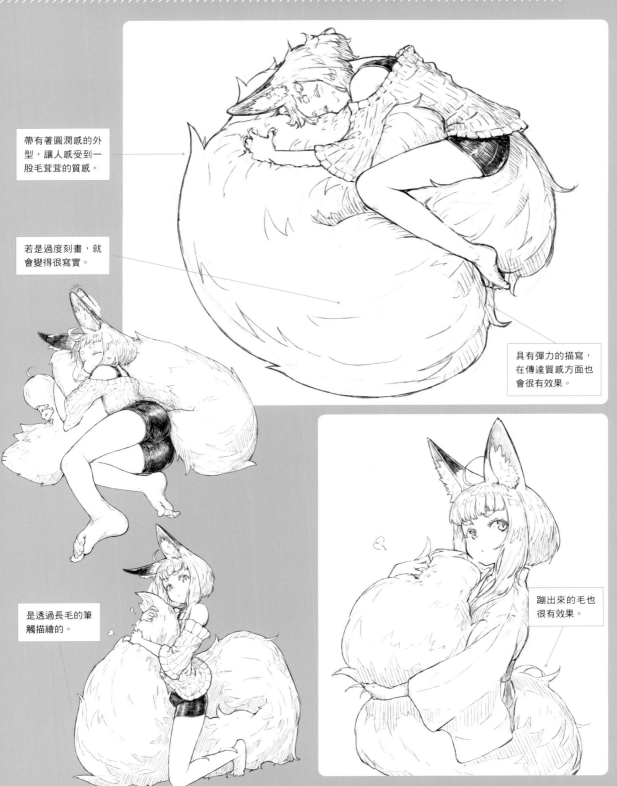

帶有著圓潤感的外型，讓人感受到一股毛茸茸的質感。

若是過度刻畫，就會變得很寫實。

具有彈力的描寫，在傳達質感方面也會很有效果。

是透過長毛的筆觸描繪的。

蹦出來的毛也很有效果。

可以說是人物角色插畫之生命的,相信就是決定表情的眼睛跟眼眸了吧!這裡將會分解個人的眼睛畫法,進行解說。

① 草圖

描繪出上眼瞼,調整左右眼睛的位置。接著簡單描繪出眼球,大略掌握眼睛的形體。

② 細部刻畫

此線條要畫成像是描繪球體輪廓的感覺,好讓人感受到眼球的存在。

這裡也要像一顆球一樣。

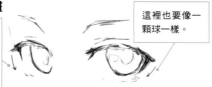

眼眸要盡量畫得很圓。

③ 眼睫毛上墨線

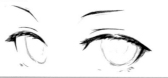

要把眼睛畫得很大時,就在眼睫毛疊上很細小的筆觸,將眼睫毛描繪成很蓬亂的感覺。

④ 刻畫眼眸

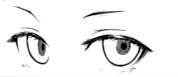

將瞳孔的中央塗滿黑色,並先暫時在整體瞳孔加上陰影。眼眸的輪廓線要畫得較粗點。

⑤ 刻畫眼眸

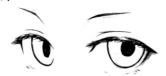

接著將陰影刻畫到瞳孔當中。

⑥ 虹膜的細部刻畫

重疊上朝向眼眸中央的線條。

⑦ 虹膜的細部刻畫

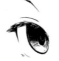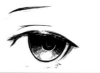

將落在眼眸上的影子,以垂直於虹膜的方向刻畫上去。

⑧ 高光・完成

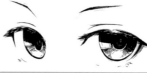

加入方向不同於虹膜線條的高光,呈現出立體感。

番外篇 如果眼睛閉起來

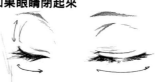

描繪時要意識到眼瞼的下面是有眼球的。

提示 雖然這要看畫風是寫實系還是Q版造形人物角色哪一種,但一個2次元的女性角色若是將下眼瞼描繪得很明確,會很難呈現出可愛感,因此都是畫成差不多可以看出是下眼瞼的程度。不過如果是像以下這種畫風,那將下眼瞼描繪出來或許也是可以。

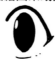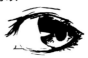

人物角色眼眸收藏集

這裡將會從以前描繪過的人物角色當中，精選出眼眸部分進行介紹。

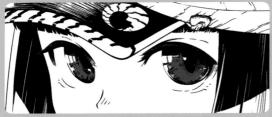

❶❶～❹都是同一位角娘的眼睛。

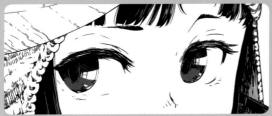

❷ 圓圓的眼眸加上縱長的瞳孔。

❸ 因為是一名很活潑的角色，所以眼睛炯炯有神。

❹ 目光大多都是朝向著正面。

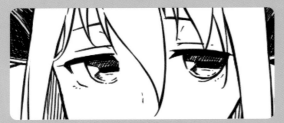

❺ 雅各羊的眼睛。瞳孔是橫長的。

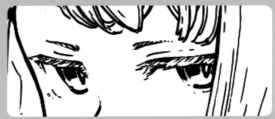

❻ 因為是一名很酷的角色，所以有點微瞇著眼睛。

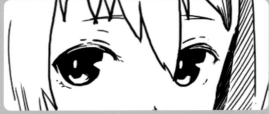

❼ 這是嘗試用很簡單的塗黑處理所描繪出來的範例。

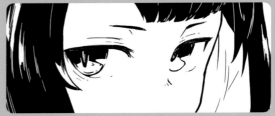

❽ 因為是黑貓的眼睛，所以眼角上揚，而且瞳孔是縱長的。

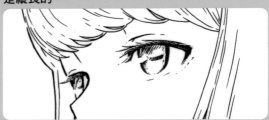

❾ 因為是山羊角的眼睛，所以瞳孔是橫長的。

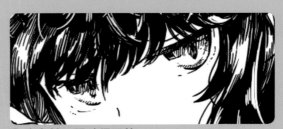

❿ 鬼角娘，眼神很不善。

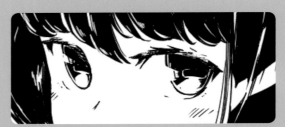

⓫ 巨大角的角娘，眼眸會又大又炯炯有神，眼睫毛也會很長。

截至目前為止的總結

P.60 解說堅硬角部的質感呈現。

一起回顧一下
作畫的基本重點吧！

試著邊回顧邊掌握那些會是作畫重點的地方吧！而這同時也含有著一層複習目前為止解說過的技巧，如線條種類，跟皺褶與陰影的刻畫等技巧的意思在。

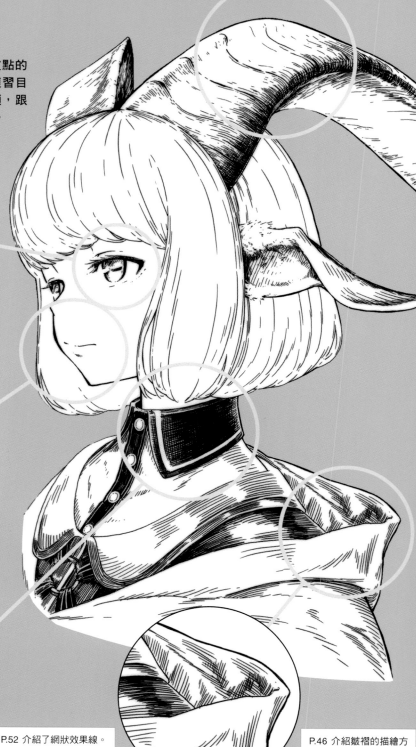

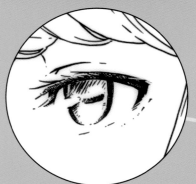

P.68 解說眼睛的描繪方法。請記得要思考一雙符合角色的眼睛。

P.40 解說了如何透過帶有強弱之分的線條，描繪臉頰豐潤感的技巧。

P.52 介紹了網狀效果線。訣竅在於要將上下與左右的筆觸疊合起來。

P.46 介紹皺褶的描繪方法，而 P.58 則是在解說皺褶與陰影的刻畫步驟。

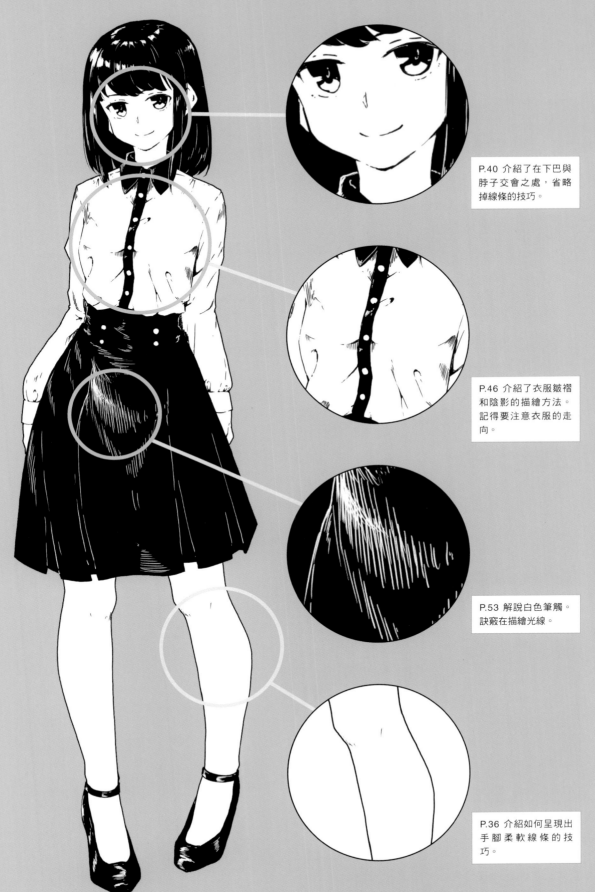

P.40 介紹了在下巴與脖子交會之處，省略掉線條的技巧。

P.46 介紹了衣服皺褶和陰影的描繪方法。記得要注意衣服的走向。

P.53 解說白色筆觸。訣竅在描繪光線。

P.36 介紹如何呈現出手腳柔軟線條的技巧。

3 描繪時記得要思考 黑白的分配與協調感

試著摸索很協調的黑白比例

黑白畫的插圖所使用的顏色就只有黑色與白色。即便如此,要只靠這2種顏色去改變整個畫作的印象還是有可能的。現在就來看看,不同的黑白分配跟協調比例,會令插畫產生怎樣的不同印象!

記要先透過灰色色調模擬好黑白分配。

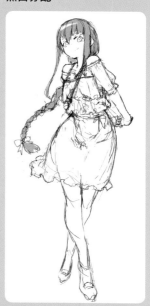

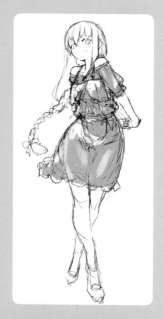

整體協調感很差的範例

編織起來的長髮是白髮,因此不太能夠感受到震撼力。

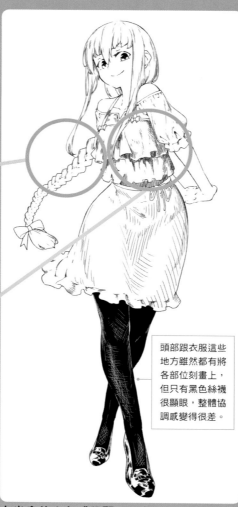

衣服上雖然也有將皺褶跟陰影確實刻畫上去,但是印象很薄弱。

頭部跟衣服這些地方雖然都有將各部位刻畫上,但只有黑色絲襪很顯眼,整體協調感變得很差。

上半身的白色感很醒目,整體變成了一種很不協調的比例。

只要黑白的協調感很好，
就能夠讓人從插畫中感受到一股躍動感。

整體協調感
很好的範例

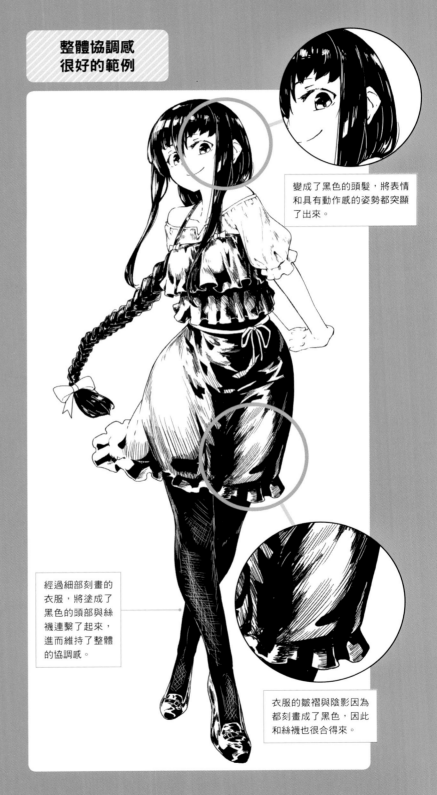

變成了黑色的頭髮，將表情和具有動作感的姿勢都突顯了出來。

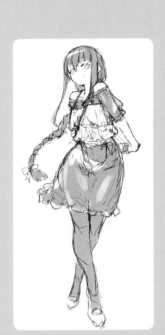

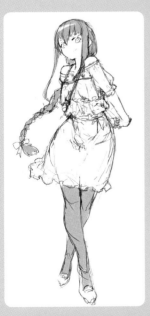

經過細部刻畫的衣服，將塗成了黑色的頭部與絲襪連繫了起來，進而維持了整體的協調感。

衣服的皺褶與陰影因為都刻畫成了黑色，因此和絲襪也很合得來。

 2 **白底多到很極端的插畫，會有什麼樣的印象呢？**

試試看，一幅刻意增多白底的插畫，會有什麼樣的效果，以及會傳達出什麼樣的印象吧！

看起來像是光線照射在整個畫面上，與很神聖的印象很搭配。

將細部刻畫控制在只有所需最小限度的皺褶，以及單純的陰影筆觸，白底就會發揮它的作用。

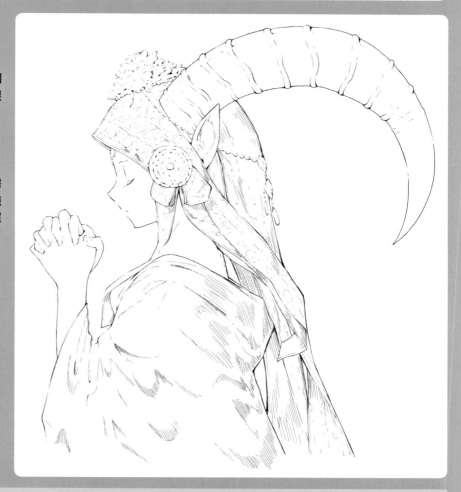

跟經過局部塗黑的插畫比較看看。印象看上去會整個改變。

塗黑角部看看。

塗黑頭紗看看。

塗黑身上穿的衣物看看。

③ 黑底多到很極端的插畫，會有什麼樣的印象呢？

接著看看一幅增多黑底的插畫其效果。

比較看看加上了白底的插畫。

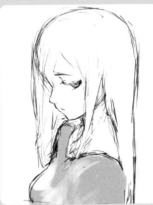

塗白頭髮看看。

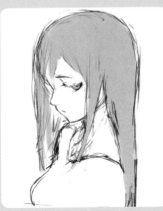

塗白衣服看看。

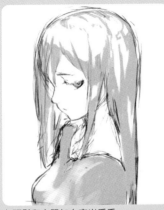

在頭髮和衣服加上高光看看。

黑底多的範例

跟那種意有所指的插畫很相稱，
能夠帶出獨特的氣氛感覺。

頭髮上沒有高光，整體空
氣也讓人感覺到很沉重。

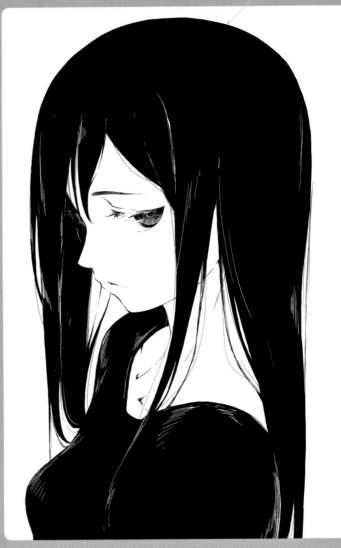

畫面的明暗與要描繪的畫作主題，這兩者關係在繪畫跟漫畫也是
常常用到的一種手法。也可以說是訴諸「明亮→安心；陰暗→不
安」這種人類本能跟感覺的一項技法。或許這是一種難以說明的
手法，不過我們會發現，要傳達描繪的主題跟狀況，這種利用了
黑白分配的作畫方法是很有效的。

 4 試著刻意營造一些塗滿黑色的地方

前面有介紹了重疊筆觸創造出接近塗黑手法的描繪方法，以及透過白色將光線的反射刻畫在塗黑處上面的技法；而這裡，就插畫當中配置上沒經過什麼處理的塗黑處理，並看看其效果如何。

作為底圖的輪廓線插畫

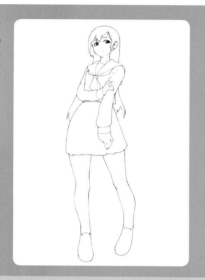

也跟其他配色比較看看。

畫成短襪看看。

畫成過膝襪看看。

如果是一張只有在重要場所進行塗黑的插畫

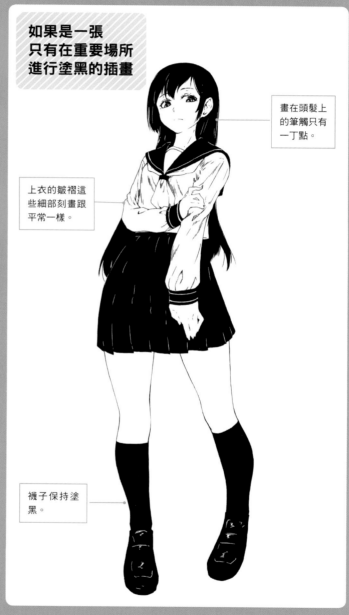

畫在頭髮上的筆觸只有一丁點。

上衣的皺褶這些細部刻畫跟平常一樣。

襪子保持塗黑。

一般都會在頭髮、裙子、襪子這些塗黑部分，用白色加入高光跟筆觸，但是在這裡卻是盡量不多加處理。就結果來說，因為經過塗黑處理的地方在比例上很合適，所以完成稿並沒有不對勁之處。同時還因為平面黑色的那種強烈感，產生了一股具有震撼力的魅力。

畫面會變得很緊實，且塗黑部分有發揮了其踏實感。

也跟其他配色比較看看。

畫成過膝襪看看。

畫成及膝襪看看。

畫成黑色制服看看。

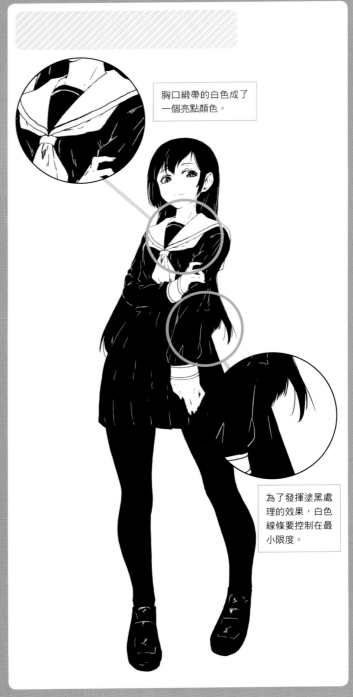

胸口緞帶的白色成了一個亮點顏色。

為了發揮塗黑處理的效果，白色線條要控制在最小限度。

這裡進一步地將塗黑部分增加看看。即使將一整個面幾乎都塗黑了，一幅畫還是不會有破綻，這是因為留下來的白底成了一個亮點顏色，並維持住了整體的協調感。而且就效果來說，因為插畫的表情獲得了強調，還使得一幅畫的表現力提高了。

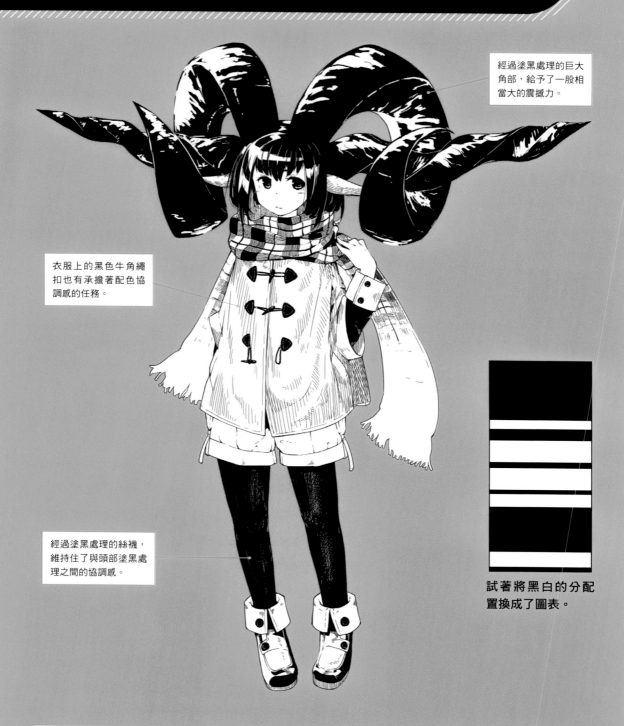

經過塗黑處理的巨大角部，給予了一股相當大的震撼力。

衣服上的黑色牛角繩扣也有承擔著配色協調感的任務。

經過塗黑處理的絲襪，維持住了與頭部塗黑處理之間的協調感。

試著將黑白的分配置換成了圖表。

經過塗黑處理的巨大頭部角部，本來就構圖而言，是一個會產生強烈不協調感的主要因素，但是腳部的黑色絲襪在這裡卻營造出了維持整體協調感的效果。

**檢視時若是有意識著黑白分配，
就會留意到那些很細微的配色是有提高畫面效果的。**

頭部的黑色角部，與
腳下的黑色地方有相
互呼應著。

大衣的黑色線條跟鈕
扣營造出了整體的流
暢感。

黑白的分量雖然不
一樣，但協調感卻
有維持住。

裙子下襬的黑色條紋
令畫面穩定了下來。

雖然這是一張給人印象白底很多的插畫，但卻很有節奏感地將頭部的黑色角部、加在夾克上的黑色線條，
以及裙子的黑色條紋進行了配置，其實是有在盤算著協調感的。

專欄 女性角色、男性角色的區別畫法

這裡解說女性與男性人物角色的區別畫法。雖然也能夠藉由髮型跟服裝分辨出來，但這裡要集中在「臉部」「眼睛」「站姿」這三個主題上，思考看看如何畫出區別。

臉部細部刻畫方法的不同

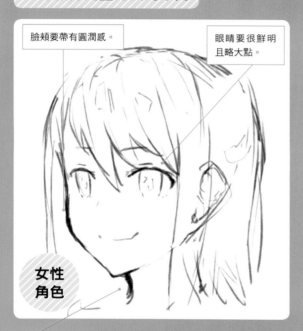

臉頰要帶有圓潤感。

眼睛要很鮮明且略大點。

脖子要很細。

女性角色

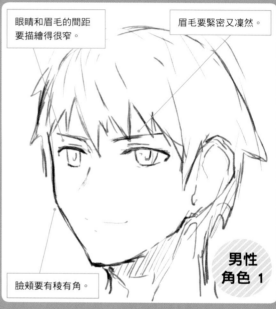

眼睛和眉毛的間距要描繪得很窄。

眉毛要緊密又凜然。

臉頰要有稜有角。

男性角色 1

女性角色的臉部，別將影子跟皺褶刻畫進去了。

兩者最大的特徵，就是臉頰的輪廓了。整體而言，女性臉頰要試著描繪得很圓，而男性的話則要試著描繪成那種有稜有角的感覺。接著要意識到的，則是眼睛的大小、眼睛與眉毛的距離、脖子的粗細，以及眉毛的形狀跟眉毛的長度。試著在描繪時意識著這些部位，打造屬於自己的角色。

如果是一名女性角色，那臉部若是有刻畫上皺褶跟陰影這些細部，就會很難呈現出2次元角色的可愛感，因此建議盡量不要刻畫陰影這些細部。而在這方面，男性角色則是能夠透過進行細部的刻畫，呈現出那種熟男的感覺。

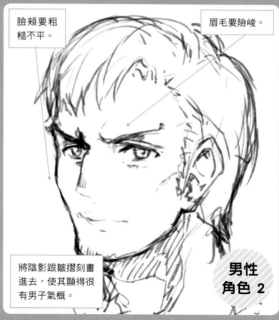

臉頰要粗糙不平。

眉毛要險峻。

將陰影跟皺褶刻畫進去，使其顯得很有男子氣概。

男性角色 2

眼睛部位的區分畫法

女性角色的眼睛作畫時，要將眼睫毛強調得較長一點。而若是將下睫毛也描繪出來，看上去女性感就會隨之增加。接著如果再拉寬眼睛上下的幅度來加大黑眼珠的話，就會成為一雙更像女孩子的眼睛。而如果省略掉下眼瞼與眼球的分界不去描繪，則看上去會更加可愛。

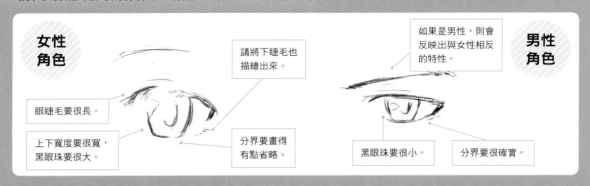

女性角色

如果是男性，則會反映出與女性相反的特性。

男性角色

請將下睫毛也描繪出來。

眼睫毛要很長。

上下寬度要很寬，黑眼珠要很大。

分界要畫得有點省略。

黑眼珠要很小。

分界要很確實。

透過完成的插畫作品檢視女性臉部刻畫技巧

下睫毛與眼球的分界是有省略掉的。

大大的黑眼珠。

臉頰要很豐腴且帶有圓潤感。

眼睛要又大又明亮。

臉部沒有描繪上陰影。

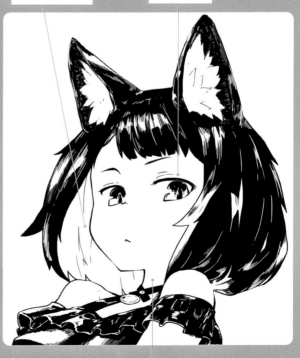

脖子描繪得很細。

女性化、男性化的站姿

女性與男性的差別不只在於五官容貌而已，體格也是一個很大的不同之處。這裡，就用男性體型很結實、女性體型很纖細很柔韌的標準設定，檢證如何分別描繪出其不同之處。

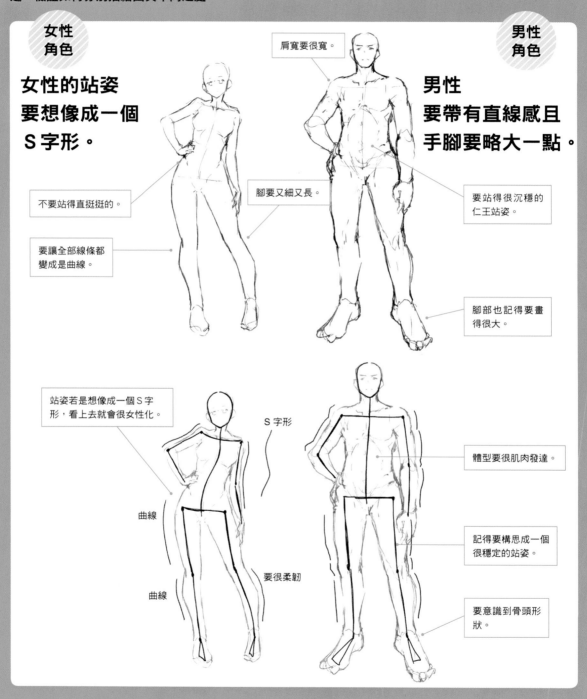

女性
角色

肩寬要很寬。

男性
角色

女性的站姿
要想像成一個
S字形。

男性
要帶有直線感且
手腳要略大一點。

不要站得直挺挺的。

腳要又細又長。

要站得很沉穩的
仁王站姿。

要讓全部線條都
變成曲線。

腳部也記得要畫
得很大。

站姿若是想像成一個S字
形，看上去就會很女性化。

S字形

體型要很肌肉發達。

曲線

記得要構思成一個
很穩定的站姿。

要很柔韌

曲線

要意識到骨頭形
狀。

女性化的關鍵在於「曲線」。這在站姿的作畫時也不例外，有意識到曲線，就能夠呈現出女性化的感覺。就算將站姿想像成一個「S字形」，且輪廓幾乎全部都用曲線構成也無所謂。另一方面，男性角色則是只要描繪出一個很穩重的站姿，看起來就會很有模有樣了。而且若是將肌肉跟骨頭形狀，與女性角色相比之下描繪得很誇張，那就會更加貼近男性化的形象了。

透過完成的插畫作品
檢視女性化站姿呈現技巧

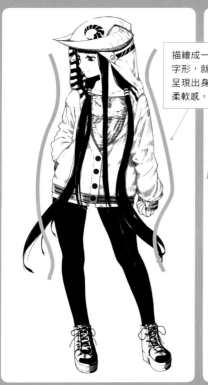

描繪成一個S字形，就能夠呈現出身體的柔軟感。

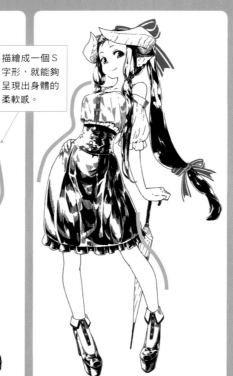

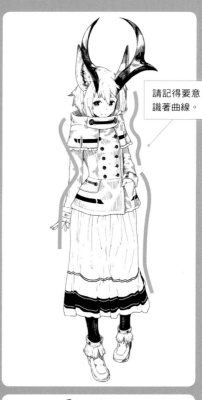

請記得要意識著曲線。

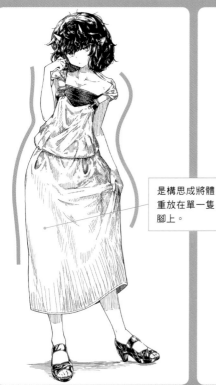

是構思成將體重放在單一隻腳上。

 **作畫時記得要意識到
光源・光量**

 要考量到光線照射方向，加入陰影跟高光

插畫中若是加入陰影跟高光，一幅原本很平面的畫，看起來就會具有立體感。可是如果沒有先意識到
光線的照射方向，那就會變成一幅陰影很不自然的畫，因此記得要小心。

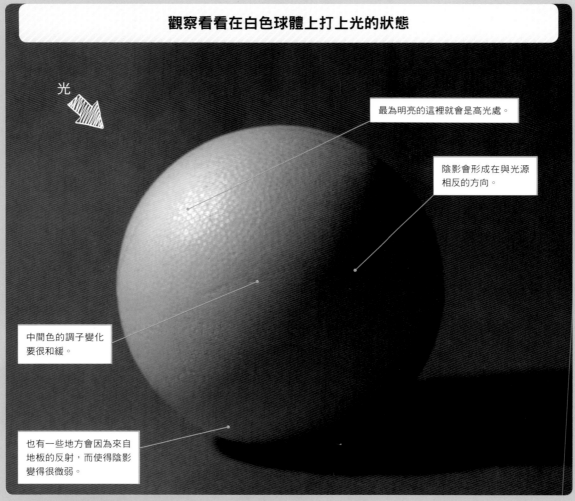

觀察看看在白色球體上打上光的狀態

光

最為明亮的這裡就會是高光處。

陰影會形成在與光源
相反的方向。

中間色的調子變化
要很和緩。

也有一些地方會因為來自
地板的反射，而使得陰影
變得很微弱。

最為接近光源的部分就會成為高光處，並反射得很明亮。而與光源相反的方向就會形成陰影，並變得很陰
暗。以這個構造單純的球體為模型，好好理解相對於光源，高光跟陰影會形成什麼模樣。

NG

如果沒有意識到光源就描繪

若是沒有意識著光源，
陰影就不會得到整理，
會形成一種很雜亂的印象。

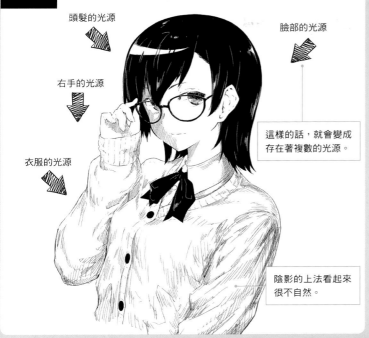

頭髮的光源

臉部的光源

右手的光源

這樣的話，就會變成
存在著複數的光源。

衣服的光源

陰影的上法看起來
很不自然。

這是沒有設定光源，隨心所欲地刻畫上陰影並重疊上筆觸，想
要呈現出立體感的情況。但是陰影的上法並沒有得到整理，會
感覺印象很雜亂。

如果有意識到來自左上的光源

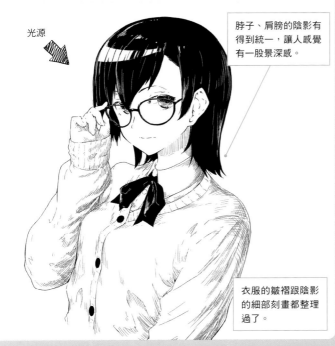

光源

脖子、肩膀的陰影有
得到統一，讓人感覺
有一股景深感。

衣服的皺褶跟陰影
的細部刻畫都整理
過了。

因為陰影跟高光的處理有整理過，所以沒有進行無謂的細部
刻畫，不過還是令畫面產生了景深感跟立體感。

陰影也會因為光線的照射方向而改變。

光

光線從左上方照射下來。

光

光線從正上方照射下來。

光

光線從右上方照射下來。

模擬光源是正面

要事前模擬陰影的上法再進行刻畫。

如果光源來自正面,形成在臉部上的陰影會減少,會有看起來很漂亮的優點,以及因為會有一種朝向前方的印象,所以能夠帶出不同於平常氣氛感覺的優點在。

從正面將光線打在後方深處的示意圖

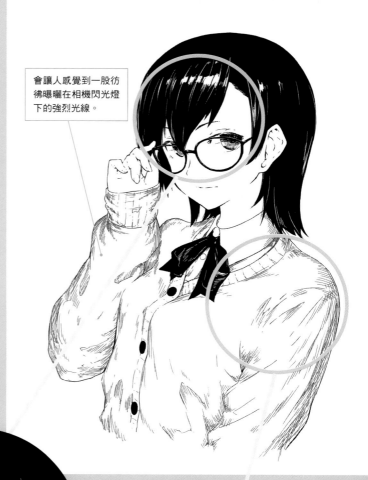

會讓人感覺到一股彷彿曝曬在相機閃光燈下的強烈光線。

頭髮的高光是朝向著正面的。

來自正面的光源,
能夠帶出獨特的氣氛。

光源並非都是從上方傾洩下來的。雖然這是一張設想為相機的閃光燈,是從正面承受強烈光線的情況下所描繪出來的圖,但即使是像這樣子的畫面,只要有設想好光線的照射方向,那要統整出一張符合狀況的插畫還是有可能的。

衣服的陰影是畫成像是纏繞著身體一樣。

透過完成的插畫作品檢視
光與影呈現技巧

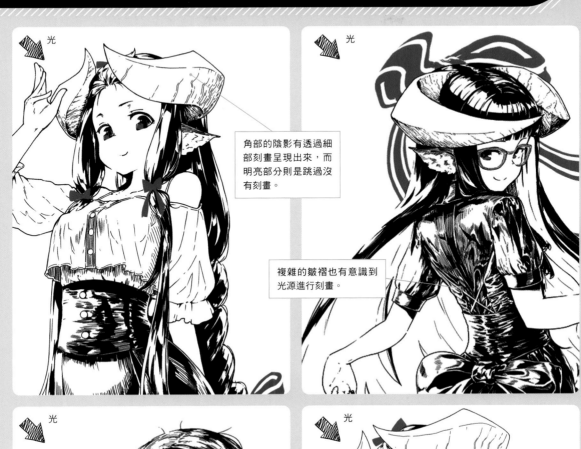

光

角部的陰影有透過細部刻畫呈現出來，而明亮部分則是跳過沒有刻畫。

光

複雜的皺褶也有意識到光源進行刻畫。

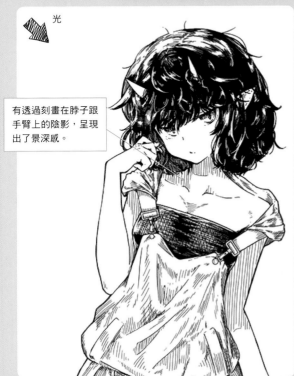

光

有透過刻畫在脖子跟手臂上的陰影，呈現出了景深感。

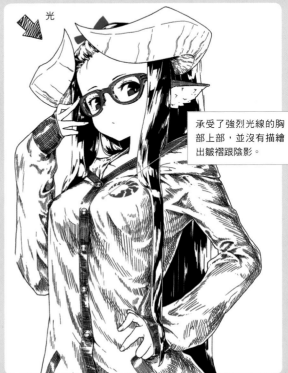

光

承受了強烈光線的胸部上部，並沒有描繪出皺褶跟陰影。

② 高光部分輪廓線的省略技巧

光源若是太強,有時高光部分的輪廓線就會變得看不見。這裡,要來介紹利用了這種效果,在強烈光線照射下的描繪技巧。

就算輪廓看不見了,
消失掉的部分還是感覺得到。

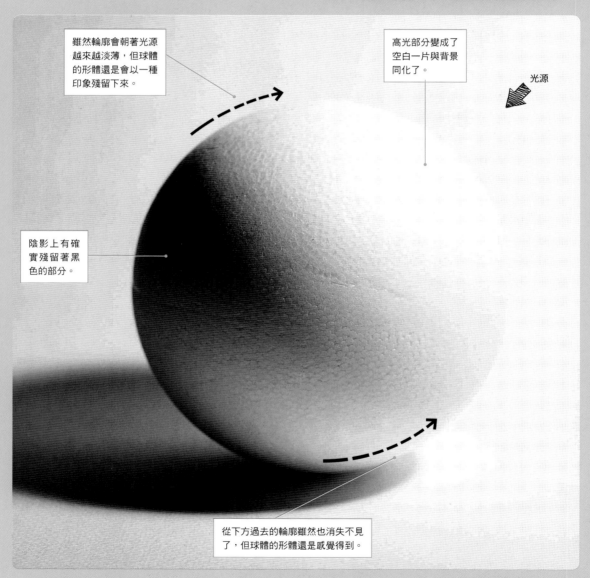

雖然輪廓會朝著光源越來越淡薄,但球體的形體還是會以一種印象殘留下來。

高光部分變成了空白一片與背景同化了。

光源

陰影上有確實殘留著黑色的部分。

從下方過去的輪廓雖然也消失不見了,但球體的形體還是感覺得到。

若是將強烈的光線照射在白色球體上,接近光源的部分會變成空白一片,而且會白到令輪廓線變得幾乎看不見。相對照之下,影子部分則是黑色外圍輪廓會顯得看起來很鮮明。

透過那些些許殘留的輔助線條，
讓觀看者想像被省略掉的形體。

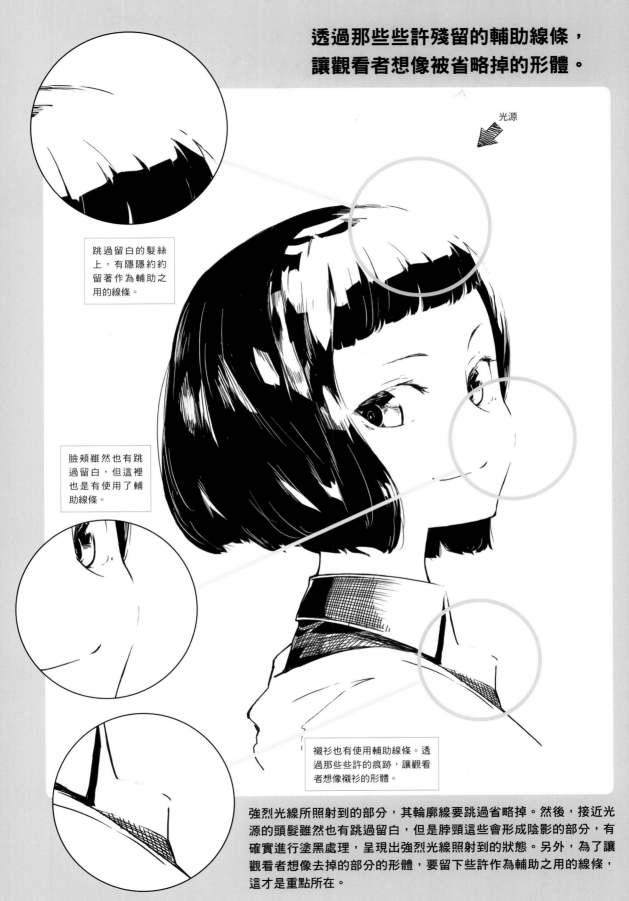

光源

跳過留白的髮絲
上，有隱隱約約
留著作為輔助之
用的線條。

臉頰雖然也有跳
過留白，但這裡
也是有使用了輔
助線條。

襯衫也有使用輔助線條。透
過那些些許的痕跡，讓觀看
者想像襯衫的形體。

強烈光線所照射到的部分，其輪廓線要跳過省略掉。然後，接近光
源的頭髮雖然也有跳過留白，但是脖頸這些會形成陰影的部分，有
確實進行塗黑處理，呈現出強烈光線照射到的狀態。另外，為了讓
觀看者想像去掉的部分的形體，要留下些許作為輔助之用的線條，
這才是重點所在。

接近光源的部分有跳過留白，輪廓線也有畫出飛白效果。

頭部高光部分的輪廓線，有透過微弱的線條呈現出來。

光線照射到的肩膀輪廓線，有省略掉帶出了柔軟感。

在繞射進去的光線作用下，手肘輪廓線也有去掉部份線條。

讓人感覺到強烈光線的空間，會成為一幅畫的亮點之處。

不要因為有強烈光線就去掉整個輪廓線，因為還有一種技法是去掉一部分的輪廓線，好讓插畫的風格呈現得很柔和。這裡所介紹的完成插畫作品，是有意圖地在運用其雙方的技法特性。

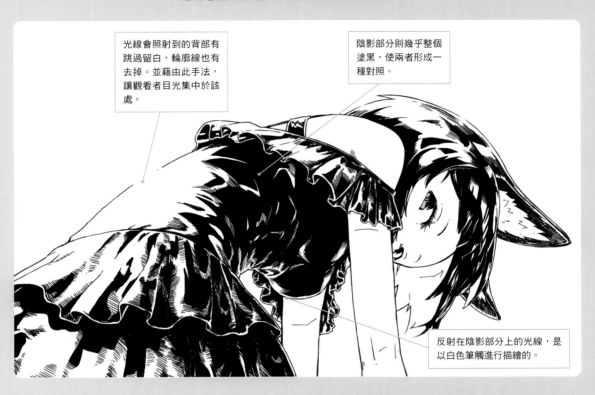

光線會照射到的背部有跳過留白，輪廓線也有去掉。並藉由此手法，讓觀看者目光集中於該處。

陰影部分則幾乎整個塗黑，使兩者形成一種對照。

反射在陰影部分上的光線，是以白色筆觸進行描繪的。

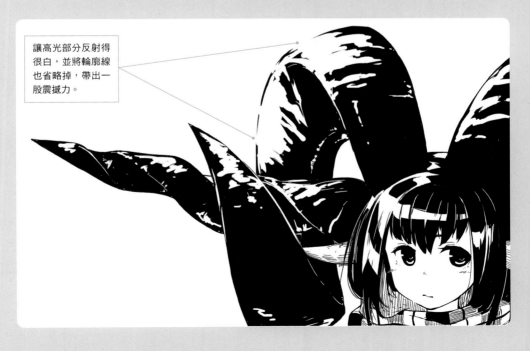

讓高光部分反射得很白，並將輪廓線也省略掉，帶出一股震撼力。

 加強對比的情況與減弱對比的情況

在將光量加強得更強烈的狀態下以及減弱得更微弱的狀態下，各自需要注意哪些事情作畫呢？這裡，會以相同基本骨架的插畫為底圖，介紹如何描繪得很有對照感的方法。

加強對比後的插畫

**黑白的區別上色，
要重視震撼力上色得很極端。**

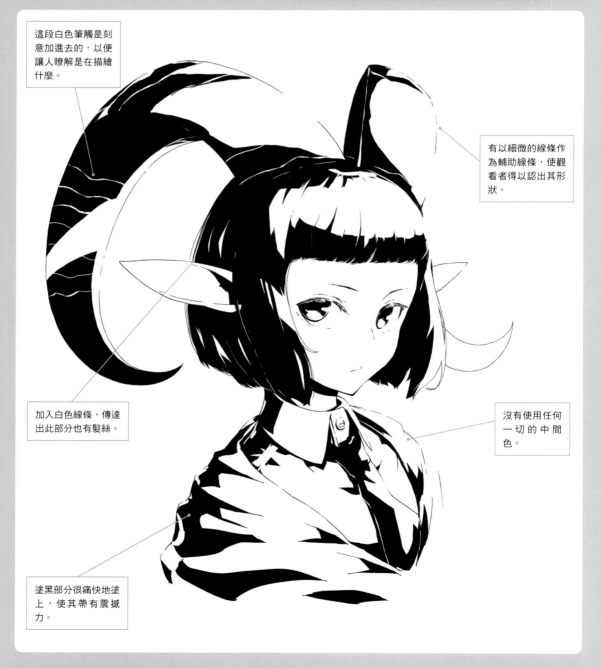

這段白色筆觸是刻意加進去的，以便讓人瞭解是在描繪什麼。

有以細微的線條作為輔助線條，使觀看者得以認出其形狀。

加入白色線條，傳達出此部分也有髮絲。

沒有使用任何一切的中間色。

塗黑部分很痛快地塗上，使其帶有震撼力。

減弱對比後的插畫

**盡可能不去使用塗黑手法，
而是疊上筆觸將細部也刻畫出來。**

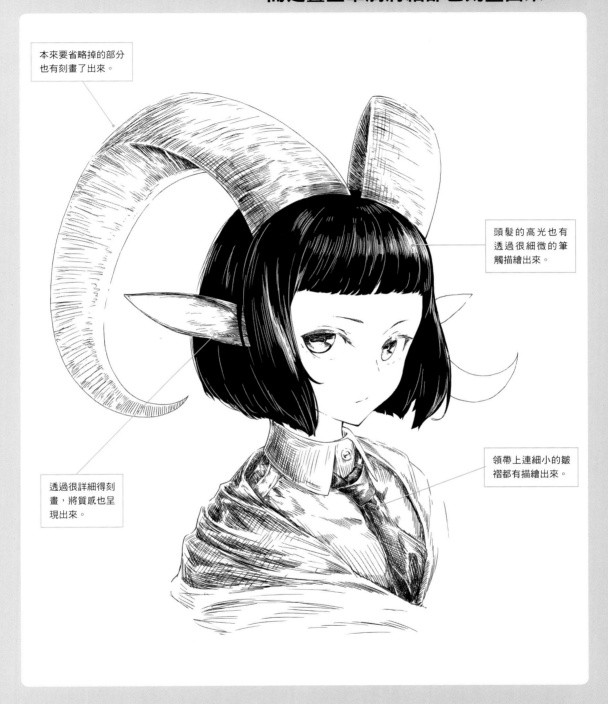

本來要省略掉的部分
也有刻畫了出來。

頭髮的高光也有
透過很細微的筆
觸描繪出來。

透過很詳細得刻
畫，將質感也呈
現出來。

領帶上連細小的皺
褶都有描繪出來。

跳過全部的中間色，只靠塗黑手法描寫出來的插畫，會產生彷彿閃電落至黑夜當中那一瞬間的震撼力
效果。而相反地，減弱了對比的插畫，則是盡可能地不使用塗黑手法跟強烈高光，只靠線條筆觸描繪
出來。後者連衣服的細節跟頭髮走向這些細部，都有很詳細地描寫出來。

對比有經過加強的範例作品

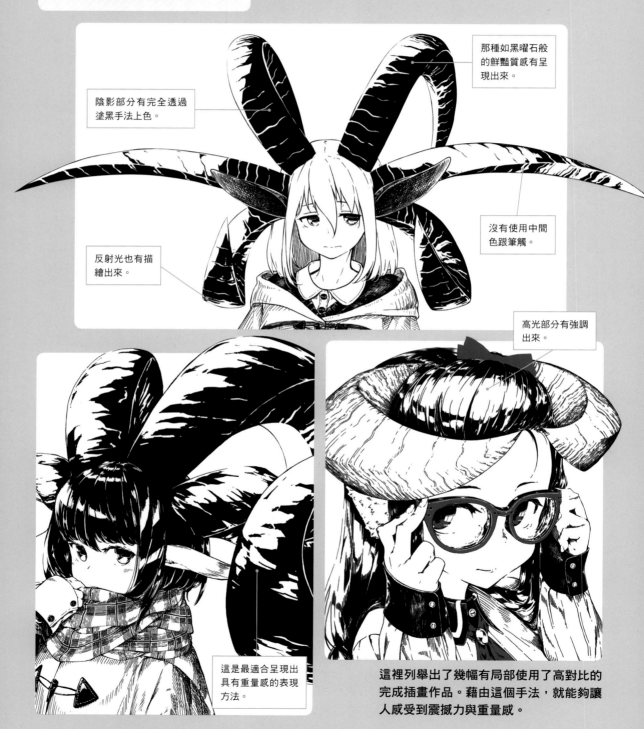

陰影部分有完全透過塗黑手法上色。

那種如黑曜石般的鮮豔質感有呈現出來。

沒有使用中間色跟筆觸。

反射光也有描繪出來。

高光部分有強調出來。

這是最適合呈現出具有重量感的表現方法。

這裡列舉出了幾幅有局部使用了高對比的完成插畫作品。藉由這個手法，就能夠讓人感受到震撼力與重量感。

對比很少的範例作品

這裡列舉出了幾幅沒有使用到高光，對比很少的完成插畫作品。這些插畫，其衣服跟頭髮也都將細部刻畫出來。

頭髮也有試著仔細地呈現出來。

連帽子的編織紋路都描繪得很細膩。

衣服的構造跟鈕扣這些地方也有描寫得很細膩。

頭髮上沒有描繪上高光。

帽子的花紋也描繪得很詳細。因為沒有很強烈的光線，所以形成了一幅氣氛很平靜的插畫。

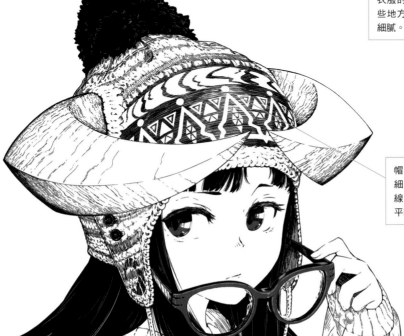

運用塗黑塊面的插畫

 對比看看，若是利用塗黑手法會變成什麼樣的印象

接下來，要來解說如何有效地活用塗黑塊面的方法。就用 2 張相同姿勢的插畫，比較看看若是有塗黑塊面，印象有什麼樣的轉變。

沒有塗黑塊面的插畫

塗黑塊面，其他配色模式

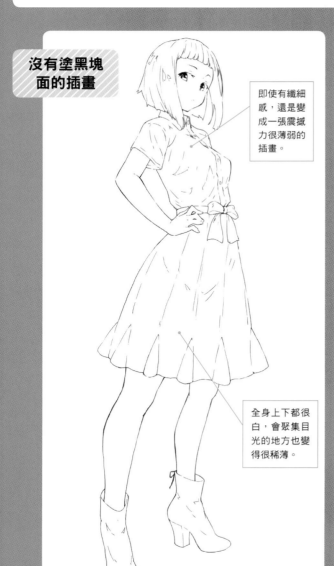

即使有纖細感，還是變成一張震撼力很薄弱的插畫。

全身上下都很白，會聚集目光的地方也變得很稀薄。

塗黑處會成為希望大家注目的部分，其面積一多，震撼力似乎也會跟著冒出來。

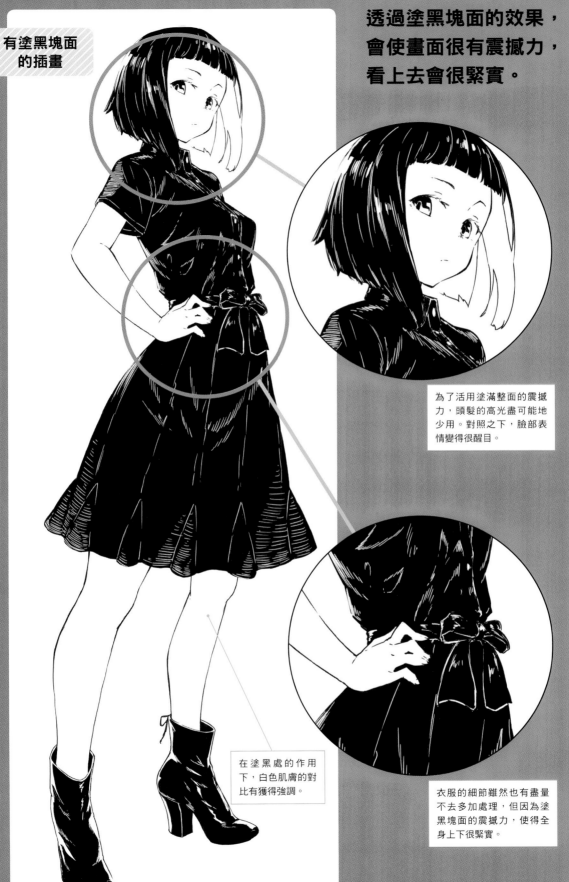

有塗黑塊面的插畫

透過塗黑塊面的效果，會使畫面很有震撼力，看上去會很緊實。

為了活用塗滿整面的震撼力，頭髮的高光盡可能地少用。對照之下，臉部表情變得很醒目。

在塗黑處的作用下，白色肌膚的對比有獲得強調。

衣服的細節雖然也有盡量不去多加處理，但因為塗黑塊面的震撼力，使得全身上下很緊實。

透過完成的插畫作品檢視
有效的塗黑技巧

有效運用
塗黑塊面的
範例

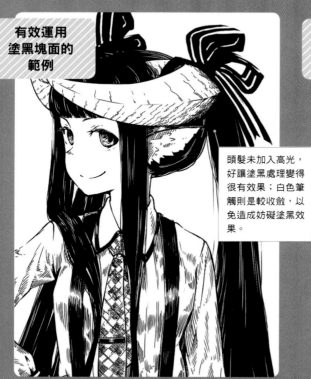

頭髮未加入高光，
好讓塗黑處理變得
很有效果；白色筆
觸則是較收斂，以
免造成妨礙塗黑效
果。

沒有使用
塗黑塊面的
範例

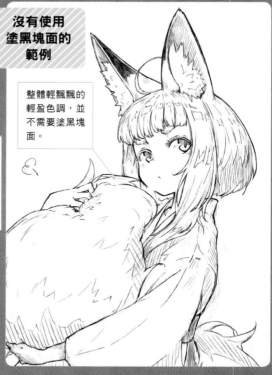

整體輕飄飄的
輕盈色調，並
不需要塗黑塊
面。

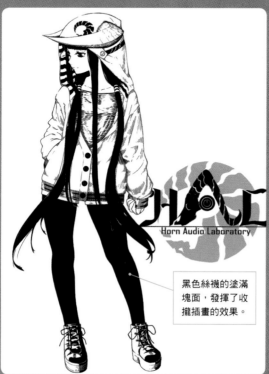

黑色絲襪的塗滿
塊面，發揮了收
攏插畫的效果。

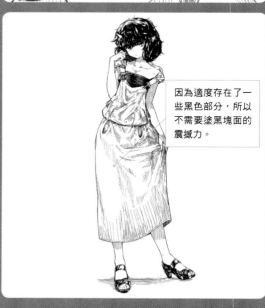

因為適度存在了一
些黑色部分，所以
不需要塗黑塊面的
震撼力。

若是有計畫地運用塗黑處理，如透過黑色的震撼
力強調觀看者注目的部分，或是讓角色穿上黑色
絲襪來收攏畫面，就能夠描繪出一張具有統整性
的插畫了。

 運用塗黑時的構圖跟協調感的差異

以完成的插畫作品為底圖，進行了一個透過極端不同的表現整合看看一張圖的實驗。就來看看這之中所產生的怪異感到底是什麼，以及與其完成的插畫作品之間的不同為何。

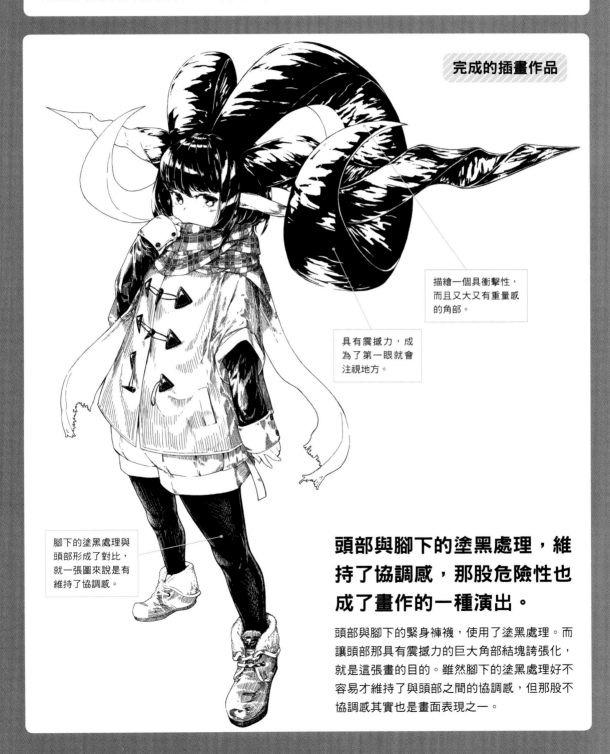

完成的插畫作品

描繪一個具衝擊性，而且又大又有重量感的角部。

具有震撼力，成為了第一眼就會注視地方。

腳下的塗黑處理與頭部形成了對比，就一張圖來說是有維持了協調感。

頭部與腳下的塗黑處理，維持了協調感，那股危險性也成了畫作的一種演出。

頭部與腳下的緊身褲襪，使用了塗黑處理。而讓頭部那具有震撼力的巨大角部結塊誇張化，就是這張畫的目的。雖然腳下的塗黑處理好不容易才維持了與頭部之間的協調感，但那股不協調感其實也是畫面表現之一。

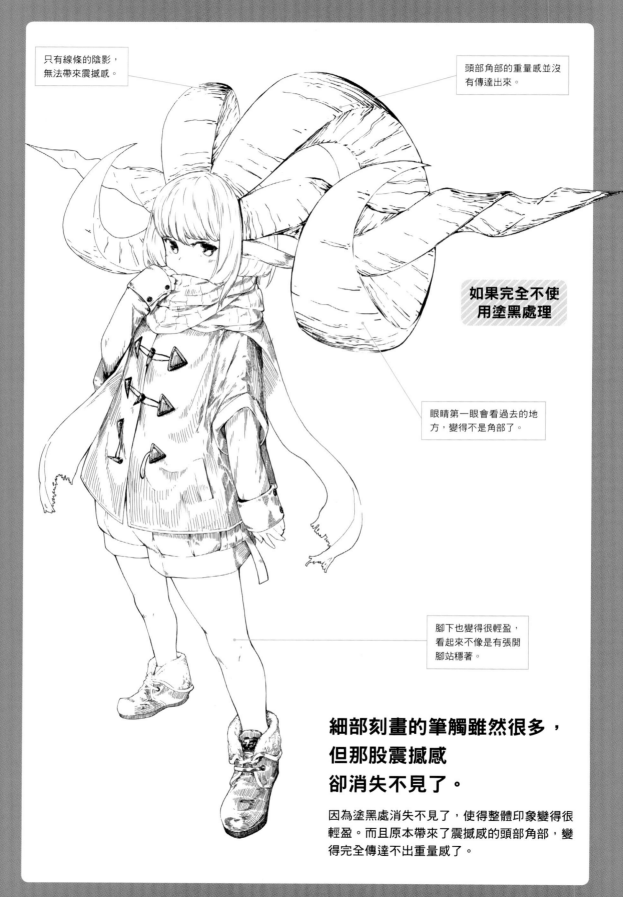

只有線條的陰影，
無法帶來震撼感。

頭部角部的重量感並沒
有傳達出來。

如果完全不使
用塗黑處理

眼睛第一眼會看過去的地
方，變得不是角部了。

腳下也變得很輕盈，
看起來不像是有張開
腳站穩著。

細部刻畫的筆觸雖然很多，但那股震撼感卻消失不見了。

因為塗黑處消失不見了，使得整體印象變得很
輕盈。而且原本帶來了震撼感的頭部角部，變
得完全傳達不出重量感了。

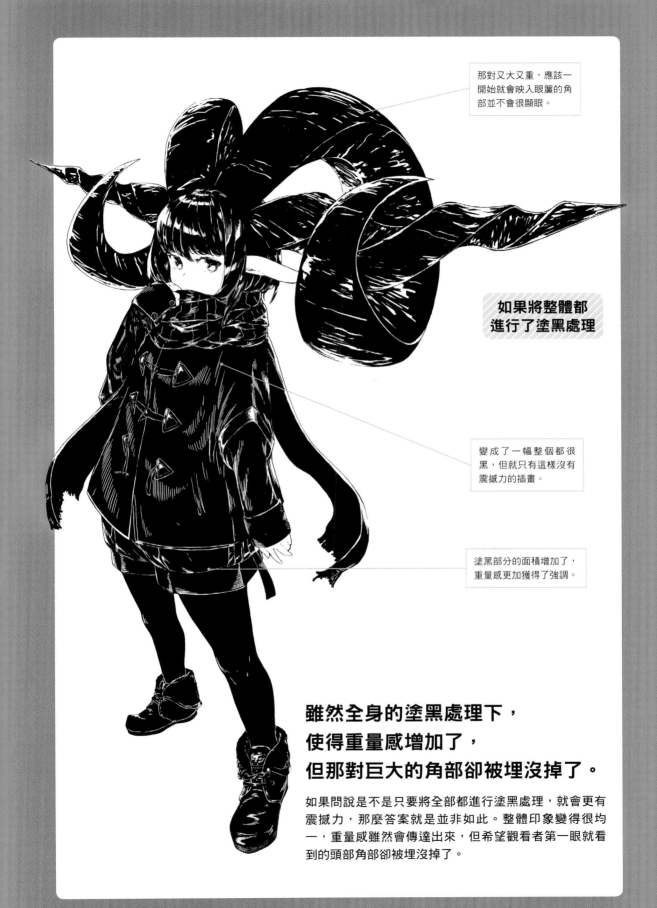

那對又大又重，應該一開始就會映入眼簾的角部並不會很顯眼。

如果將整體都進行了塗黑處理

變成了一幅整個都很黑，但就只有這樣沒有震撼力的插畫。

塗黑部分的面積增加了，重量感更加獲得了強調。

雖然全身的塗黑處理下，使得重量感增加了，但那對巨大的角部卻被埋沒掉了。

如果問說是不是只要將全部都進行塗黑處理，就會更有震撼力，那麼答案就是並非如此。整體印象變得很均一，重量感雖然會傳達出來，但希望觀看者第一眼就看到的頭部角部卻被埋沒掉了。

 ③ 要讓觀看者意識到那些透過剪影圖
所呈現出來看不見的部分

若是太追求塗黑效果，最後就會變成一張整個全黑的剪影圖。這裡，就來學習就算看不到，也可以讓
人感受到形體跟樣貌，唯有剪影圖才會有的表現方法。

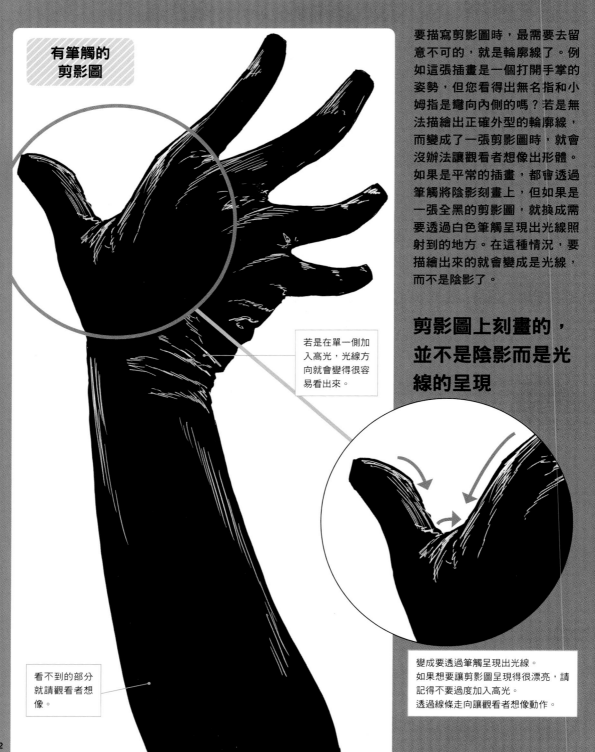

有筆觸的
剪影圖

若是在單一側加
入高光，光線方
向就會變得很容
易看出來。

看不到的部分
就請觀看者想
像。

要描寫剪影圖時，最需要去留
意不可的，就是輪廓線了。例
如這張插畫是一個打開手掌的
姿勢，但您看得出無名指和小
姆指是彎向內側的嗎？若是無
法描繪出正確外型的輪廓線，
而變成了一張剪影圖時，就會
沒辦法讓觀看者想像出形體。
如果是平常的插畫，都會透過
筆觸將陰影刻畫上，但如果是
一張全黑的剪影圖，就換成需
要透過白色筆觸呈現出光線照
射到的地方。在這種情況，要
描繪出來的就會變成是光線，
而不是陰影了。

剪影圖上刻畫的，
並不是陰影而是光
線的呈現

變成要透過筆觸呈現出光線。
如果想要讓剪影圖呈現得很漂亮，請
記得不要過度加入高光。
透過線條走向讓觀看者想像動作。

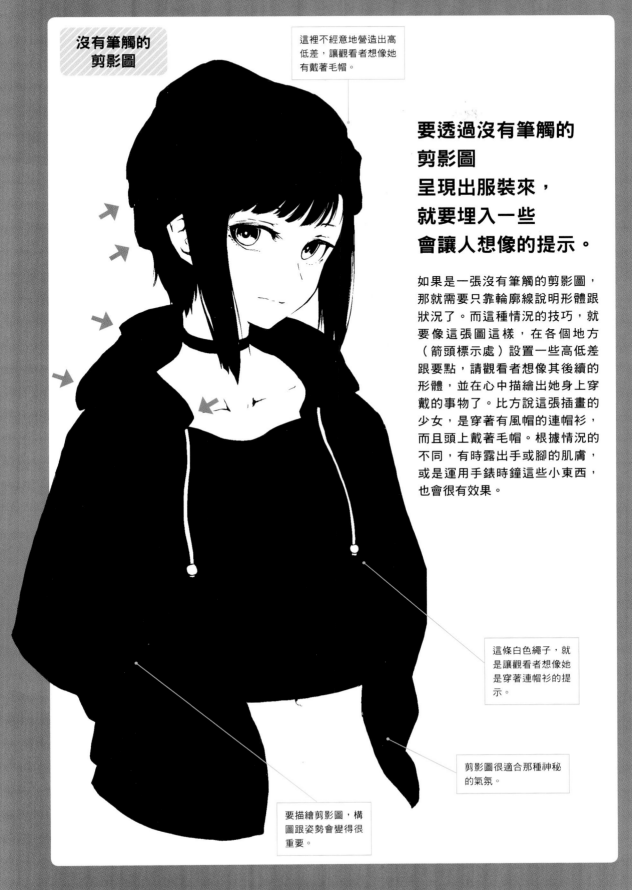

這裡不經意地營造出高低差，讓觀看者想像她有戴著毛帽。

要透過沒有筆觸的剪影圖呈現出服裝來，就要埋入一些會讓人想像的提示。

如果是一張沒有筆觸的剪影圖，那就需要只靠輪廓線說明形體跟狀況了。而這種情況的技巧，就要像這張圖這樣，在各個地方（箭頭標示處）設置一些高低差跟要點，請觀看者想像其後續的形體，並在心中描繪出她身上穿戴的事物了。比方說這張插畫的少女，是穿著有風帽的連帽衫，而且頭上戴著毛帽。根據情況的不同，有時露出手或腳的肌膚，或是運用手錶時鐘這些小東西，也會很有效果。

這條白色繩子，就是讓觀看者想像她是穿著連帽衫的提示。

剪影圖很適合那種神秘的氣氛。

要描繪剪影圖，構圖跟姿勢會變得很重要。

103

 水墨畫風格的插畫

將水墨畫的風格套用進去，
並以毛筆描繪一幅插畫看看。

水墨畫風格的插畫
其特長為何？

一般水墨畫的形象分類為「毛
筆的筆觸」「滲透、渲染」
「薄墨中間色」「墨汁的強
大」這4種特長。藉由透過毛
筆的筆壓所描繪出來具有抑揚
頓挫的輪廓線，以及透過飛白
跟渲染將形體描繪得很曖昧的
筆觸，即使同樣是單一黑色的
畫作，還是有辦法呈現出不同
於以前的作畫方法。現在就來
活用這些特性，驗證看看在水
墨畫風格的插畫中，能夠做到
怎樣子的效果呈現。

有改變濃度，使
用了好幾種中間
色。

因為滲透的效果，而
形成了一種輕飄飄的
質感。

高光部分並沒有多加處
理。

有運用滲透效果，呈現
出漸層效果。

將線條進行渲染，令
輪廓線變得很曖昧。

毛筆的飛白效果，給
一張畫帶來了一股躍
動感。

104

毛筆的筆觸

帶著氣勢,並以粗毛筆行雲流水般地畫出線條,是水墨畫最具特徵的技法了。再者,沾蘊在毛筆內的墨汁若是沒了,線條的末端會殘留斷斷續續的筆跡,相信也是唯有水墨畫才會有的效果。這項技法個人建議不要多用,要用在真正的關鍵之處。

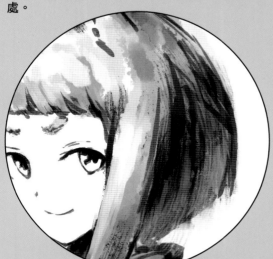

薄墨中間色

在水墨畫中,都是用水稀釋墨汁後,再以這個灰色色調作為中間色使用。這個手法能夠透過中間色,階段性地改變濃度,讓色調帶有廣度,並呈現素材跟質感的差異。而這個中間色,經常都會搭配滲透或渲染技法使用。

滲透、渲染

墨汁因為是水溶性的,透過飽含大量水分,就能夠營造出滲透或渲染。這些效果可以用在高光附近的明亮部分、想讓觀看者感受到景深的地方,甚至像印象派將分界畫得很曖昧的使用方法也是有可能辦到的。

墨汁的強大

在水墨畫中,那些會成為陰影的部分,以及會作為動作跟外型重點所在的部分,都會布置上很強烈的塗黑處理。雖然沒有辦法再多加處理變動,但是在墨汁那種黑色感的作用下,還是會產生令整體畫面緊實起來的效果。

 ## 注重「韻味」時的作畫重點

在瞭解到水墨畫風格的插畫能夠做到怎樣子的效果呈現後，接著就以更深一層的韻味為目標，並參考不同類型的插畫範例，摸索作畫重點。

有留下筆觸粗獷感的插畫

運用墨漬跟飛白這些效果，並透過水墨畫獨有的筆觸進行呈現。

墨漬←→飛白←→墨漬

飛白效果的表現讓人感覺到一股氣勢。

整體而言是有留下毛筆筆觸的粗獷感，追求具有神韻的氣氛。特別是角部的部分，活用了毛筆的氣勢並作畫得很狂亂。然後輪廓線刻意不去描繪出來，讓其呈現出高對比的模樣。臉部這些會是表情關鍵之處的部分，試著以很纖細的筆觸進行了整合。再者還有在頭髮跟衣服上使用了滲透跟渲染，將水墨畫的氣氛呈現出來。

就描繪時的重點來說，若是採用像是拿著毛筆輕輕描過輪廓線的描繪方法，線條看起來會很孱弱，因此記得要以實際拿著毛筆的感覺，使其帶有一股氣勢。

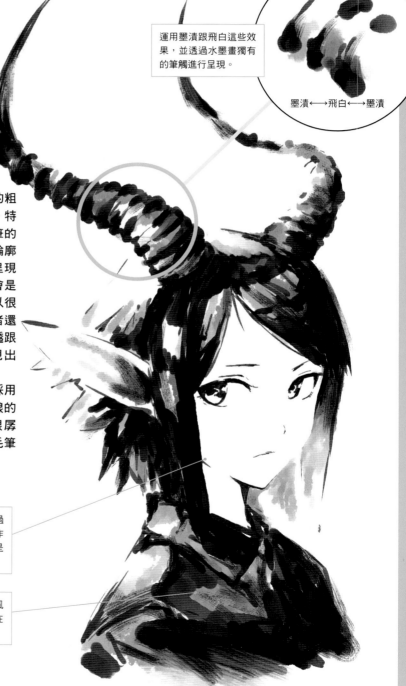

因為畫風會轉變過大，所以臉部的作畫，刻意畫成不是水墨畫風格。

透過狂亂的用墨風格，增加了存在感。

有動作感跟氣勢的畫作，
與水墨畫風格很合得來。

以水墨畫風格描繪了一幅具有動作感的畫。滲透、渲染、飛白等效果與畫作的躍動感很相稱，發揮了非常有效的作用。那晃動的狀態跟殘像的模樣，成功呈現出一種彷彿拍攝對象物飛快動作，並將那瞬間截下了圖的效果。如果要描繪一幅動作很迅速的畫，似乎會跟水墨畫風格的技法很合得來。

具有速度感的插畫

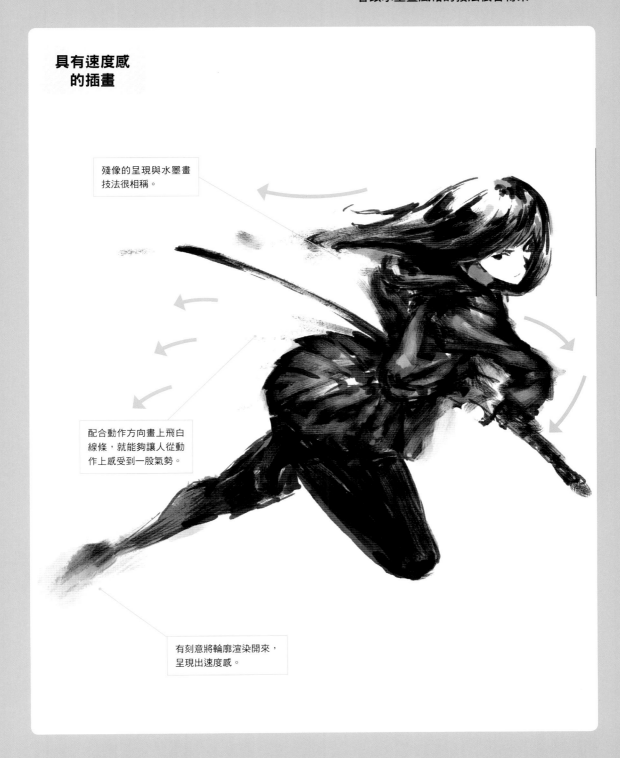

殘像的呈現與水墨畫技法很相稱。

配合動作方向畫上飛白線條，就能夠讓人從動作上感受到一股氣勢。

有刻意將輪廓渲染開來，呈現出速度感。

③ 將平常的創作題材換成水墨畫筆觸

將之前都用線稿畫出來的創作題材，替換成了水墨畫風格。雖然各個重要場所的水墨產生了吸引目光的效果，但卻需要注意不能讓畫面因為水墨而顯得黏答答的。另外中間色與滲透效果很適合畫作的氣氛，讓人感覺到一股深邃感。可以看出只要能夠計算出強弱之分的重點應該要放在身體輪廓線的哪裡，那即使是水墨畫風格，還是能夠充分呈現出自我風格。

這段輪廓線雖然變成了一種有個人習慣的線條，但反而刻意採用了這種線條。運用偶然形成的線條，也是水墨畫風格在作畫時的樂趣之一。

臉部的作畫比起氣勢，更優先注重細心程度。

渲染效果有效地運用在景深感的呈現上。

腿部線條雖然打了草稿，但描繪時是一口氣一筆描繪出來。

衣服的細節是採用了重視氣氛的狂亂筆觸。

**作畫時要享受
偶然形成的線條。**

毛筆的筆觸很
適合呈現出險
峻的表情。

以水墨畫風格描繪了一名男性角
色。強弱之分很明確的線條、飛白
效果的線條跟狂亂的筆觸，也跟西
裝打扮很合得來，並且成為了一種
襯托出男性化的要素。在女性角色
身上，要以水墨畫風格描繪出臉部
表情原本是很困難的，但是在男性
角色身上，卻似乎醞釀出了一股具
有韻味的氣氛，反而效果十足。

毛筆的筆觸與有
褶痕的西裝也很
合得來。

腳下的皺褶部分，極端呈現
線條的強弱之分。

 **只加上一種對比色
作為亮點顏色**

 加上一種顏色作為亮點顏色時的效果與比較

到目前為止,都是解說了只用單一黑色作畫這方面的技法,這裡,就來驗證看看在黑白插畫的一個小地方上,只加上一種「對比」的這方面技法。這在時尚服飾跟室內設計也是會用上的一種手法,擁有藉由加上顏色使整體帶有變化,或是襯托出主要顏色的效果。就來摸索這個不同於彩圖,在加上對比色後的插畫魅力吧!

目光會集中
在頭部上。

**沒有加上
對比色的
插畫**

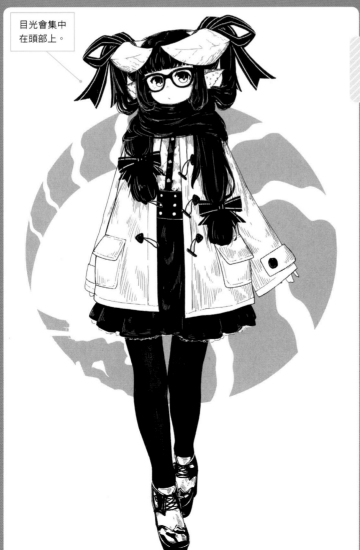

這幅插畫原本是設想在比例不平衡的巨大角部和頭飾帶的作用下,會有著視線聚集在頭部的效果。可是頭飾帶跟頭髮同化在一起了,長長的頭髮也成了圍巾,變得很難分辨出其差別來。

目光自然而然地就被誘導過去，並有著襯托出畫作魅力的效果在。

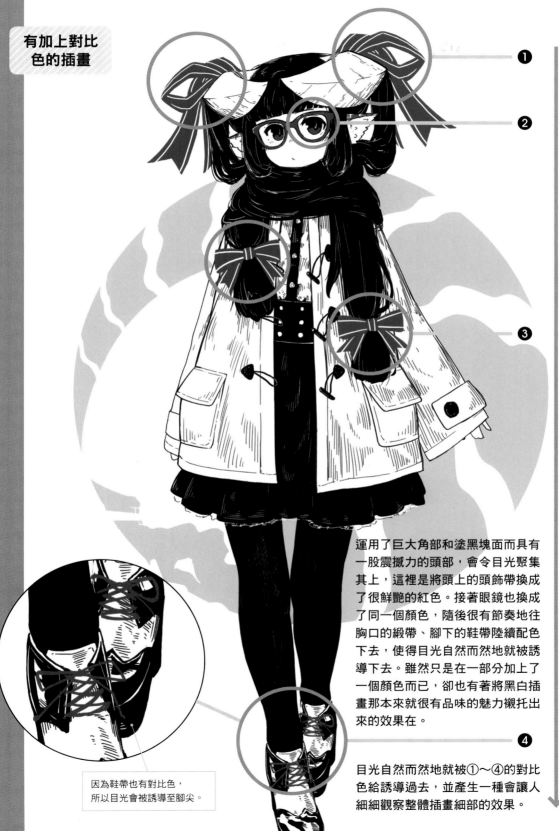

有加上對比
色的插畫

❶

❷

❸

目光的移動

運用了巨大角部和塗黑塊面而具有
一股震撼力的頭部，會令目光聚集
其上，這裡是將頭上的頭飾帶換成
了很鮮艷的紅色。接著眼鏡也換成
了同一個顏色，隨後很有節奏地往
胸口的緞帶、腳下的鞋帶陸續配色
下去，使得目光自然而然地就被誘
導下去。雖然只是在一部分加上了
一個顏色而已，卻也有著將黑白插
畫那本來就很有品味的魅力襯托出
來的效果在。

❹

目光自然而然地就被①～④的對比
色給誘導過去，並產生一種會讓人
細細觀察整體插畫細部的效果。

因為鞋帶也有對比色，
所以目光會被誘導至腳尖。

 對比色的顏色選擇

對比色要使用哪種顏色才好呢？現在來確認看看在不同顏色感的作用下，一幅插畫的印象會轉變成什麼樣子。

光是改變對比色，形象就會有很微妙的變化。

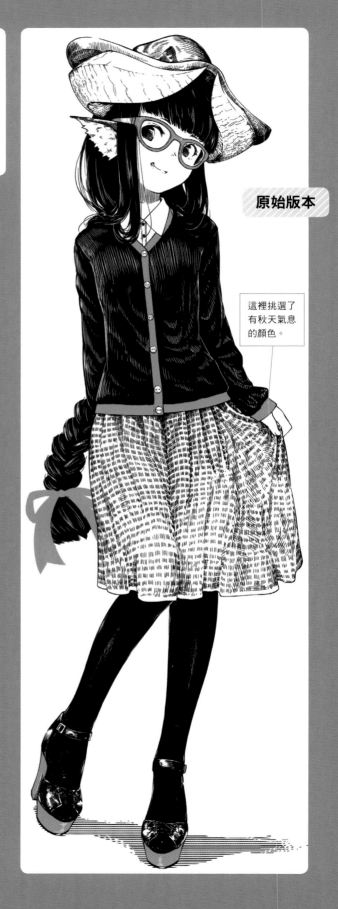

原始版本

這裡挑選了有秋天氣息的顏色。

這幅插畫是以「秋服」為主題所創作出來的作品。對比色成了橘色。因為用以秋天為構想的褐色系大地色的話，明度會很低，而且還會溶入到黑白畫的明亮感裡面。而若是再用更明亮的顏色，有些情況下彩度會過高而變得不像有秋天氣息。因此以落葉、秋季水果跟蔬菜等事物為構想，選擇了橘色。

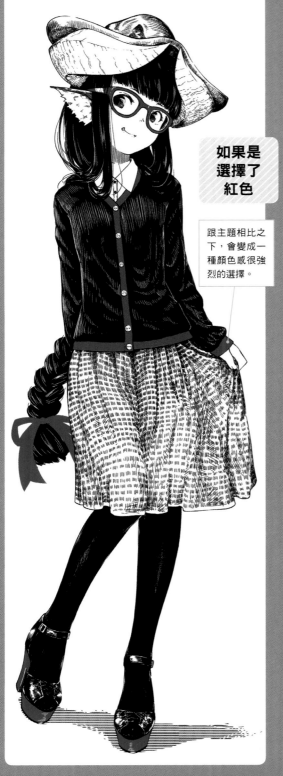

如果是
選擇了
紅色

跟主題相比之下，會變成一種顏色感很強烈的選擇。

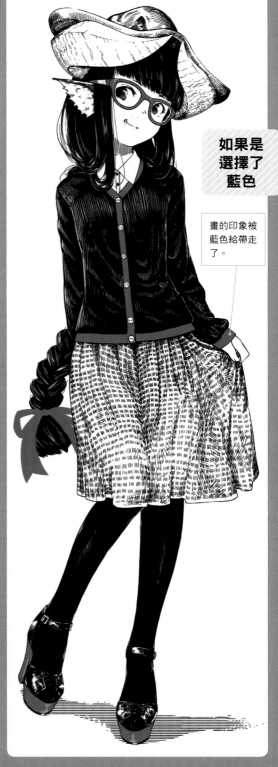

如果是
選擇了
藍色

畫的印象被藍色給帶走了。

作為一個在黑白插畫中會很亮眼的顏色，大多數人都會選擇「紅色」作為對比色，因此這張插畫雖然有將紅色配上去看看，但對比色過於強烈，導致稍微遠離了「秋天」的形象。如果要直接就這樣使用紅色，那就需要在背景中加入如楓葉這些要素。

也將冷色系的藍色配上去看看。結果其印象有別於暖色系形象的「秋天」，變成了一張很冰冷的插畫。雖然有時因為主題的不同，藍色也會是一種選擇，但在對比色方面，是需要斟酌該顏色是否適合描繪出來的創作主題其形象，再挑選一個不會被埋沒在黑白畫裡的顏色。

 對比色的配色比例

接著要確認的就是配色比例了。畢竟主角是黑白插畫,所以要配置對比色的範圍要止於最小限度,並將其控制在只是整體的一個亮點顏色。

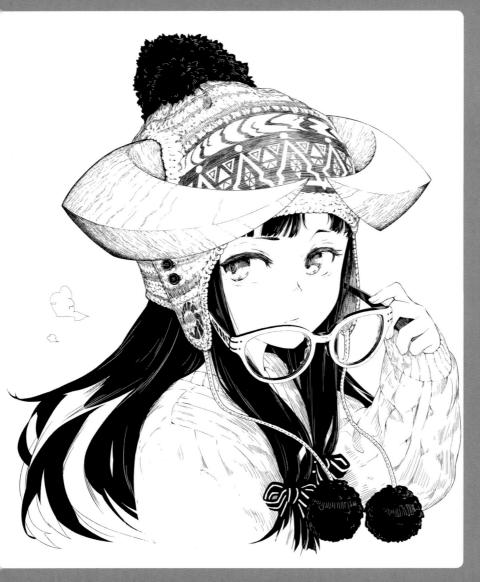

沒有對比色的插畫

這幅畫,是將原本有加上對比色的畫作,再加工成黑白畫的一幅畫。試著以數種模式,在這幅連細部都有刻畫出來的插畫上,再加上了紅色對比色。請大家注意其印象的變化,來實際體會一個對比色的適度範圍跟程度。原始版本的完成插畫作品,則刊載於 **P.116**。

對比色終究只是用來襯托,
因此配色比例記得也要注意。

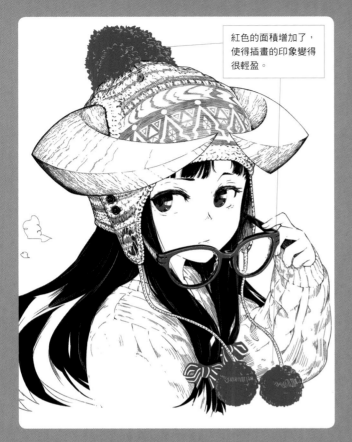

紅色的面積增加了，
使得插畫的印象變得
很輕盈。

如果對比色加入過多

在插畫的各種不同地方加上了對比色。結果發現，對比色正是因為只有一部分才會吸引目光，若是過多就會變得很散漫而不太具有效果。再者，若是將對比色上在原本預計應該是黑色的地方，會導致整體明度上升，畫面的印象也會變得很輕盈，因此請記得要注意。對比色是需要集中重點，有效進行配色的。

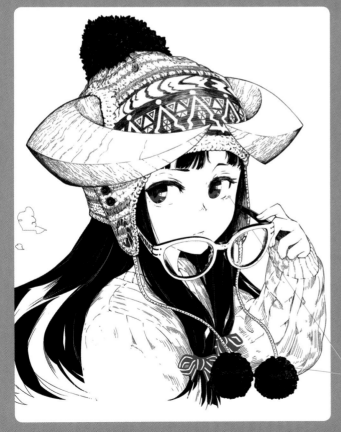

如果對比色配色過少

這張插畫是只在眼眸和胸口的緞帶加上了對比色。若是與對比色過多的插畫相比，看上去雖然很穩重，但是顏色配置的場所離得太遠了，形象會變得沒有整合感。再者眼睛周圍的印象也會感覺很薄弱。在眼眸這一個小地方加上對比色，誘導目光方面會很有效果，因此很多人都會選擇在這裡加上對比色，但只有眼眸有對比色的話，會使得印象變得很薄弱。
若是對照下一頁的原始版本插畫，後者是有與眼眸連動的，也有在眼鏡上進行配色，加強眼睛周圍的印象。要從感覺層面決定對比色的配置是也無所謂，但使用上需要理論化並帶有計畫性。

距離離得很開，導致
欠缺整合感，眼睛的
印象也變得很薄弱。

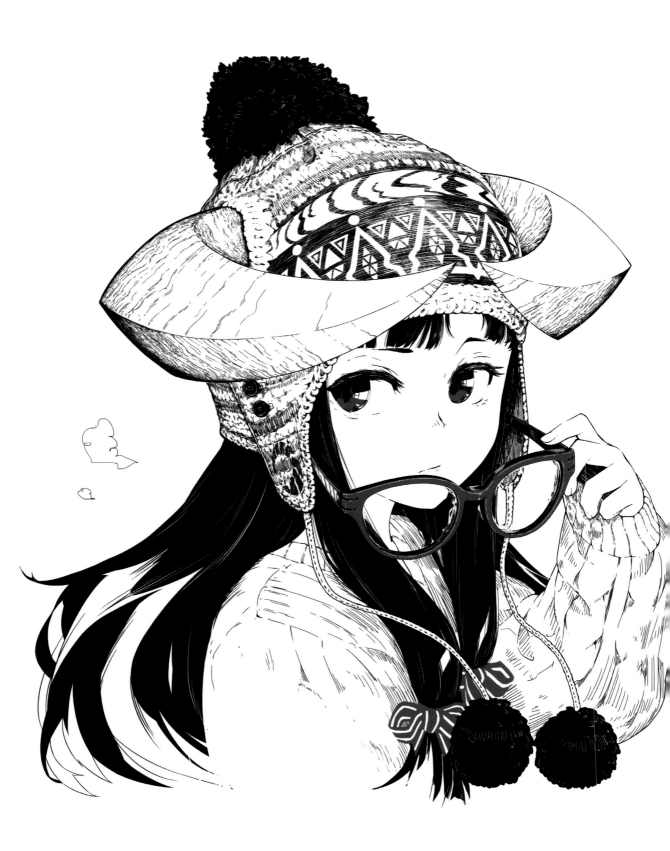

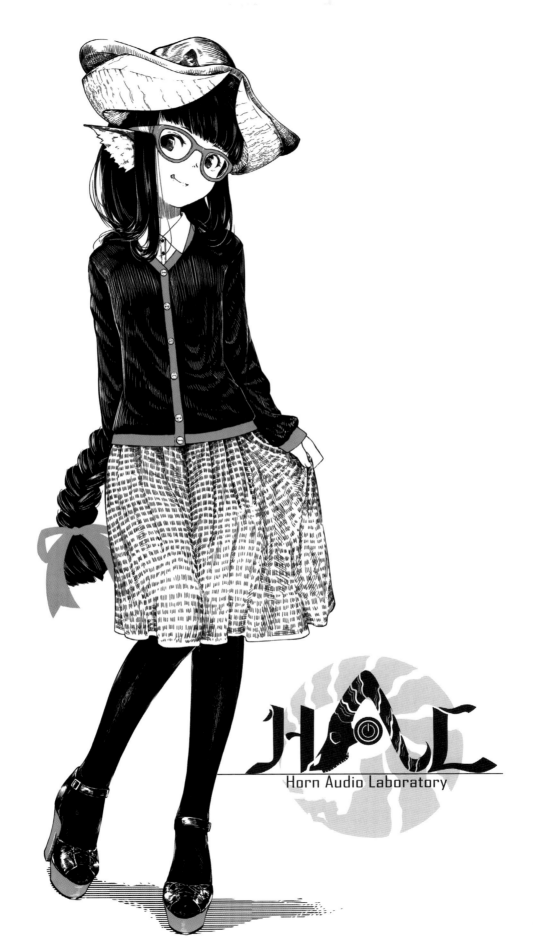

HAL
Horn Audio Laboratory

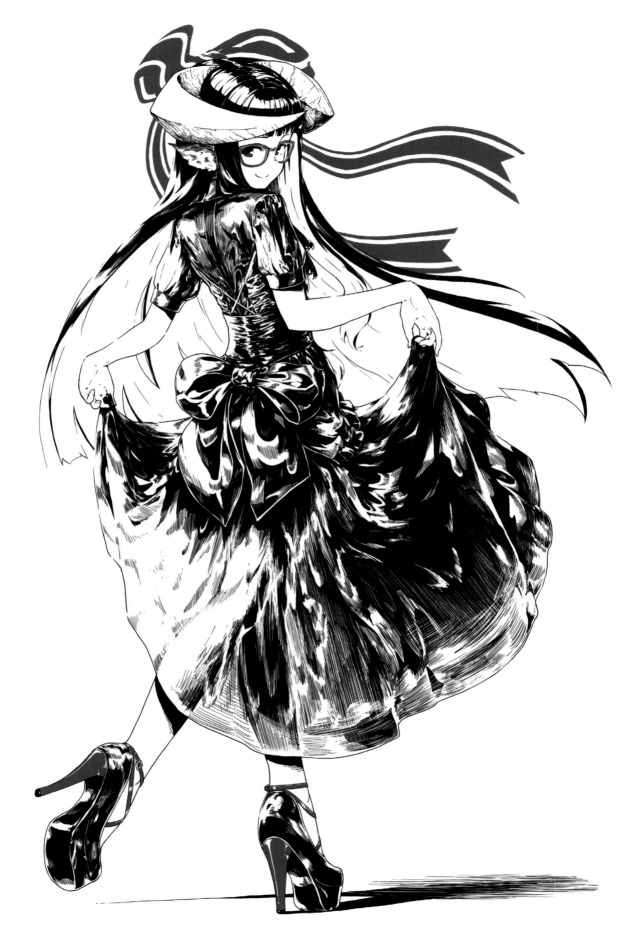

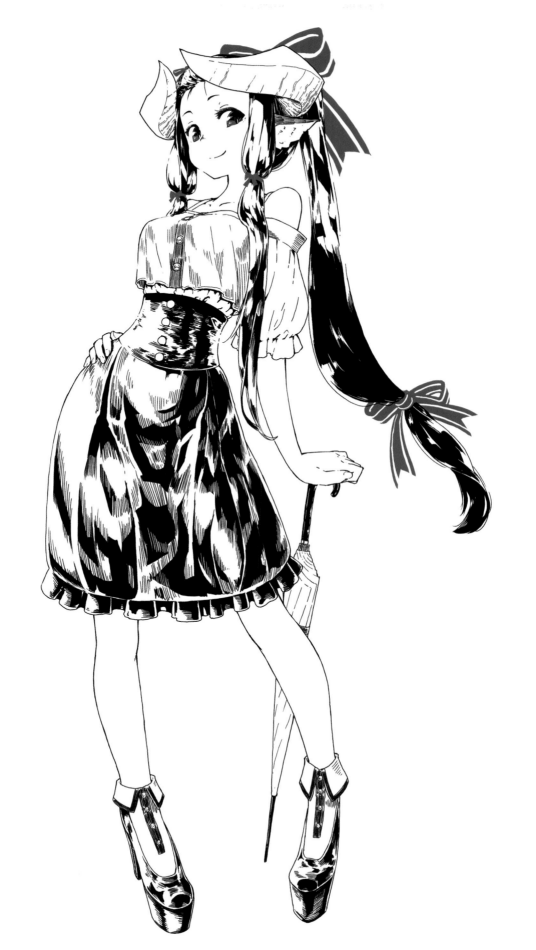

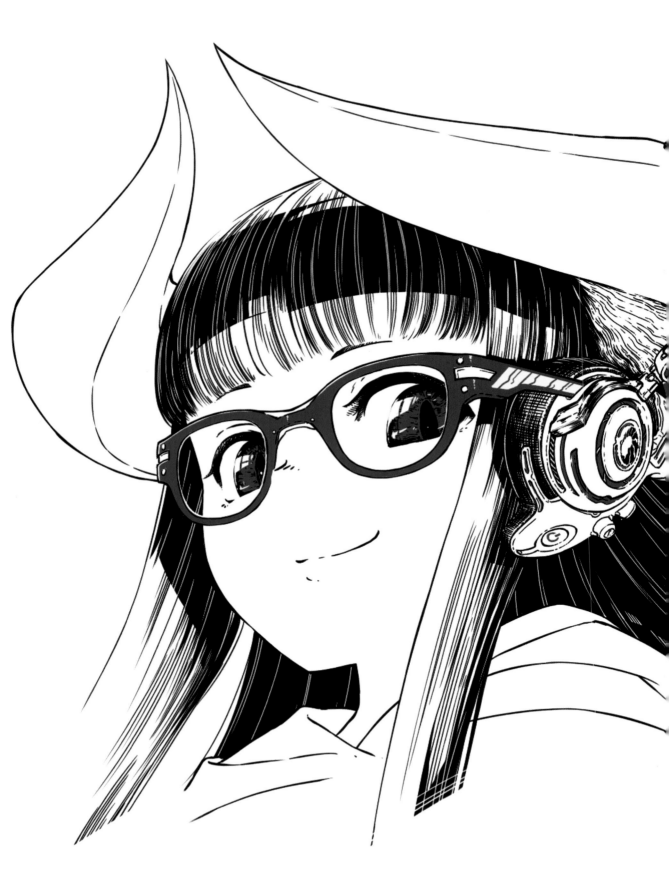

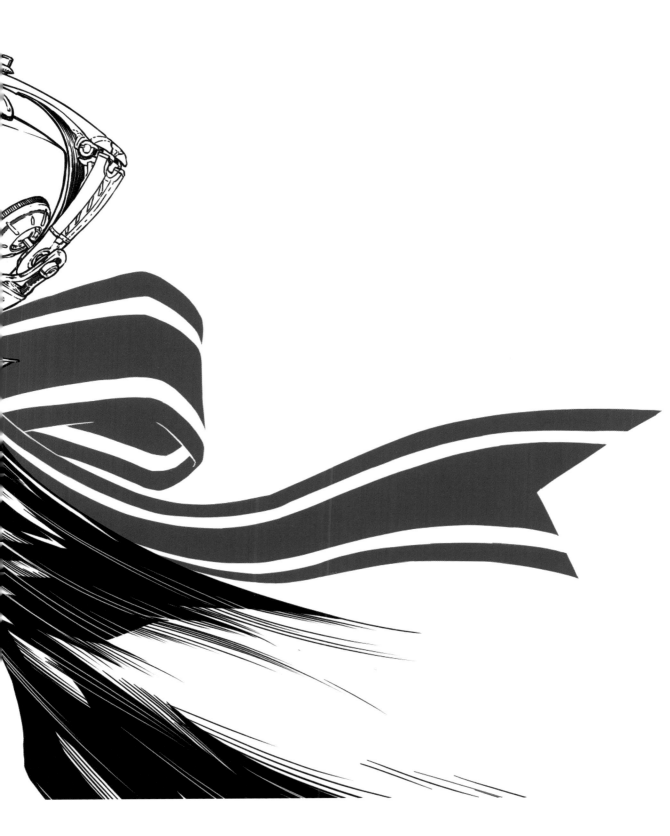

8 自己流派的堅持、想法，以及作畫技巧

 對線條的堅持

描繪黑白插畫時，都不會使用灰色跟網點，只會使用線條進行作畫。因此，對線條的畫法很堅持。不喜歡太過搖搖晃晃的線條，所以會傾注全力讓自己可以畫出很漂亮的線條。如果說向量圖層這些工具都不使用，只用手繪線條描繪也算是一種堅持，那的確是一種堅持。當然，這並不是在否定那些很方便的工具，是為了「提升屬於自己的線條描繪技術」才在反覆描繪線稿的，因此描繪黑白插畫時，會規定自己用手繪的方式作畫。

漂亮的線條要怎樣子才畫得出來？這個問題只能夠說「請畫很多的線條做練習」。只能夠在描繪線稿時，腦海裡意識著要將每一條線條都畫得很漂亮並反覆描繪而已。雖然這會因為使用的是繪圖板還是液晶平板？採用的是電繪還是手繪？而使得各自的合適練習方法跟訣竅會有所改變，比如說有些要挪出時間練習讓自己有辦法描繪出可接受的線條，而有些則要在每次描繪線條時，都要意識著「這裡要這樣子帶有強弱之別」或「不斷地重複畫線，直到自己能夠一筆畫出很長的線條為止」。但若是每次都有決定一個像目標一樣的事物進行描繪，功力應該是會一點一滴地慢慢變強才對。

不使用特別的筆刷，只透過一般的 SAI 鉛筆工具，究竟能夠在黑白畫上呈現出什麼程度的效果呢？在描繪時都會讓自己能夠在不使用顏色的前提下，透過線條描繪、筆觸重疊呈現出衣服花紋跟質感，所以若是您看完後可以誇獎一句「質感好強」，那真的會很高興。當然，也有在努力讓自己能夠描繪出那種細部刻畫很少的簡易插畫，或是黑白比例很美的插畫。

很在意像這樣有點搖搖晃晃的線條。

留意讓自己即使是徒手作畫，線條也可以這麼漂亮。

練習透過網狀效果線畫出線條。

練習到能夠徒手描繪出很漂亮很工整的圓為止。

因為可以熟悉線條，所以總是會先練習一番，作為畫畫前的熱身。

角娘・換裝 Collection

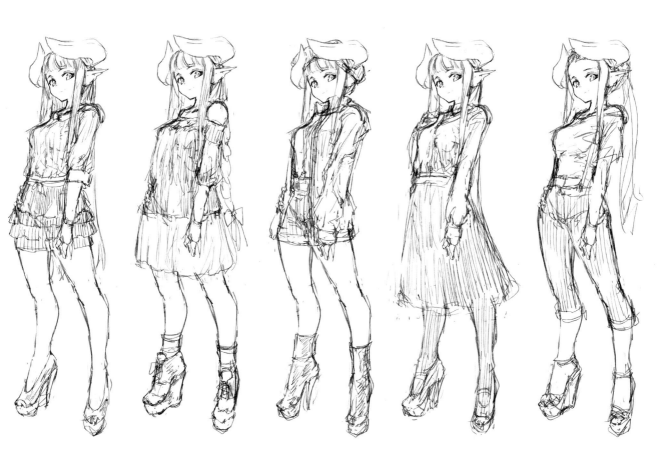

 試著思考人物角色的衣著打扮

到底要讓自己想出來的人物角色打扮成什麼樣子呢？因為衣裝不同，會令印象大為轉變，所以要讓人物角色穿上怎樣的衣裝是很重要的。個人大多數情況都會描繪成符合現實的衣裝。完全幻想的衣裝雖然也是不錯，不過在描繪時都是以「非現實人物角色生活在現實日常當中」這個差距為主題，所以為了讓角色帶有真實感，會盡可能讓角色穿上現實中應該會有的衣服。這是因為有現實感且實際上有的衣服，會比起非現實的幻想衣裝，還要容易遙想角色在現實裡的畫面。當然，這並不是說幻想衣裝就不好。而是需要配合各幅畫的主題跟目的思考衣裝。

根據情況的不同，有時也能夠單獨以衣裝選擇作為一張畫的創作要素。比方說要營造一個原本應該穿不下的一件衣裝，卻反而不得不穿上的情節；又或是雖然是同一名角色，只要衣裝一改變，印象也會隨之轉變，所以就拿這點當創作要素之類的。有一件標準衣裝，然後平常總是穿著這一件衣裝的這種設定是也不錯，但讓角色穿穿看各種不同衣裝除了畫起來會很開心，同時也會是提升畫力的一種方法。

針對角娘的衣裝左思右想了一番

一件會因為巨大角部而卡住穿不上去的衣服，若是改成有辦法穿上，那衣裝的版本變化就會不斷增加。

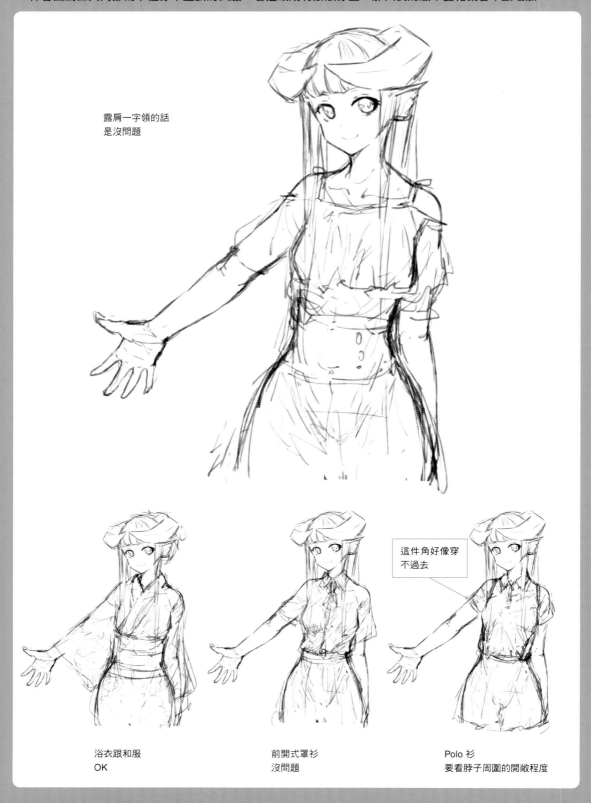

露肩一字領的話
是沒問題

這件角好像穿
不過去

浴衣跟和服
OK

前開式罩衫
沒問題

Polo 衫
要看脖子周圍的開敞程度

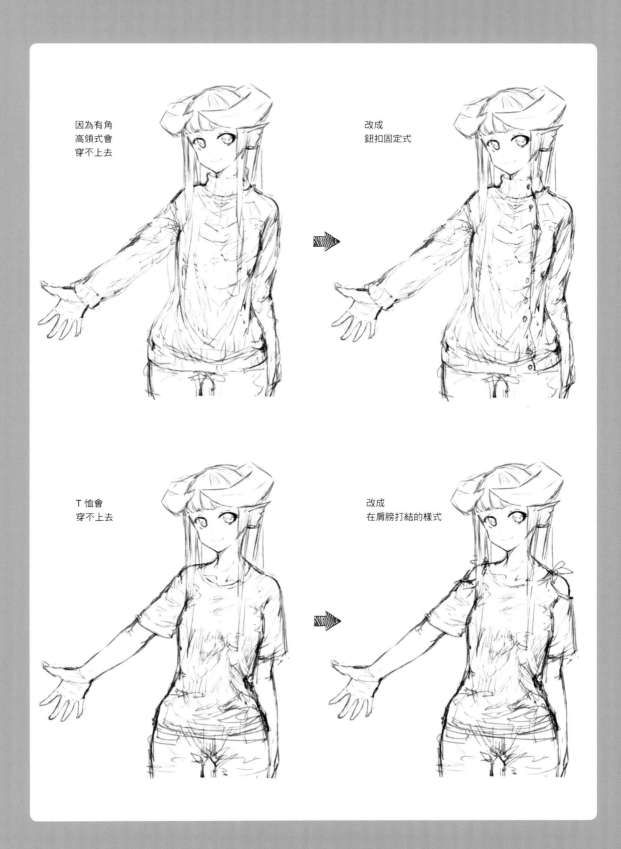

因為有角
高領式會
穿不上去

改成
鈕扣固定式

T 恤會
穿不上去

改成
在肩膀打結的樣式

角娘用的帽子

獸耳用的編織毛帽

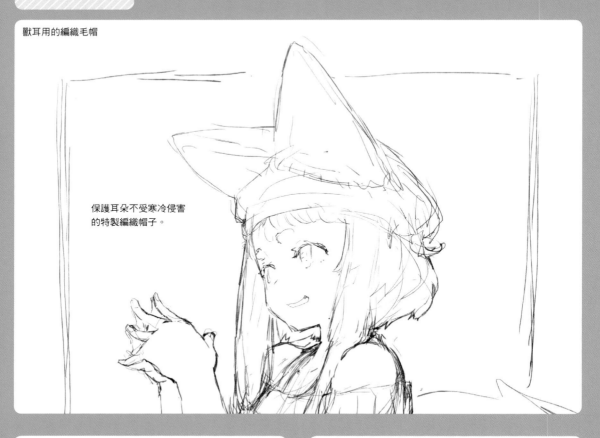

保護耳朵不受寒冷侵害
的特製編織帽子。

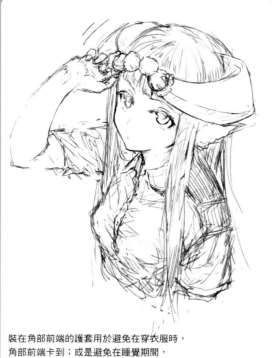

裝在角部前端的護套用於避免在穿衣服時,
角部前端卡到;或是避免在睡覺期間,
將棉被或枕頭這些地方刺出孔來。

利用角部的嶄新髮型

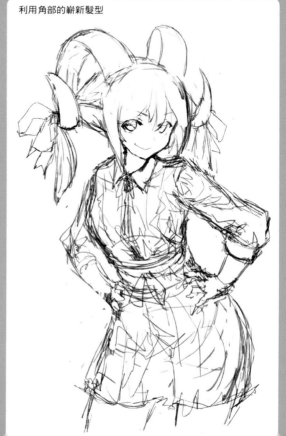

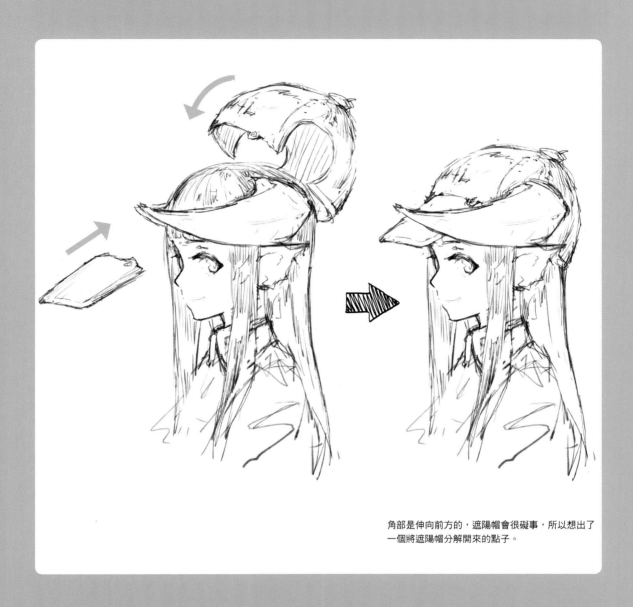

角部是伸向前方的，遮陽帽會很礙事，所以想出了
一個將遮陽帽分解開來的點子。

如果以個人描繪一名有些部分不同於一般人類，如角部跟獸耳
的角色，都會先檢驗或考察該角色是否實際能穿得上，才讓她
穿上該套衣裝。比方說如果是一名角部很大的角色的話，因為
角部會卡住，使得Ｔ恤就會穿不上去，而如果是連帽衫的話，
就是風帽會戴不上去。但如果是一件在體型方面很難穿上去的
衣裝，那只要試著設計成讓角色穿得上去，就能夠增加插畫的
版本變化了。比方說，如果是一名角娘，就試著將因為角部這
個阻礙而穿不下的衣服，修改成有辦法穿得下；如果是一名狐
娘，那就描繪一頂保護耳朵不受寒冷侵害的「獸耳編織毛
帽」，呈現出一幅不同於標準版本的插畫。此外，要描繪人類
所沒有的角部跟耳朵時，為了呈現出是「實際存在」的感覺，
都會刻意將該部位的質感描繪得很真實。這也是用來讓觀看者
將非現實當成是現實的一番苦工。

③ 黑色部分比例很協調的挑選技巧

如果是一張黑白插畫，沒有某個程度的黑色部分的話，畫面就會變得空白一片，就印象來說會變得很薄弱。因此最少也要有一定面積的黑色部位，畫面才會好看。比方說如果是黑髮的話，那就算上半身的衣裝白色比較多，還是可以很容易營造出一個畫面來；但若是白髮的話，一旦將上半身畫成了白茫茫一片的衣服，整體畫面就會顯得過於偏向白色。如果這是有意圖的，那是還好，但如果不是，那就應該要下一番工夫，如在胸口加上領帶或緞帶一類的小飾品增加黑色的面積，或是將衣裝改變為偏黑色的顏色，畫面才會比較好看。

其實，如果是要描繪黑白畫，將衣裝或頭髮畫成黑色的，是會比較容易讓畫面好看一點的。而且也不用去煩惱要分配黑色的地方。如果是黑色衣裝加上白色肌膚，對比也會很美觀，因此在黑白插畫，將衣裝畫成黑色的，描繪起來會比較容易。

若是白髮＋白色衣裝，畫面的印象就會變得很白。

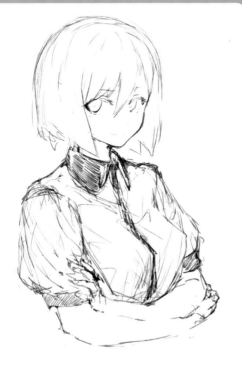

在衣領這些地方鋪設黑色部分收攏畫面。

只要將小東西、裝飾品、衣裝花紋跟波形褶邊這一類的設計加上，就能夠調整畫面內的黑白比例。

邊看著實際物品跟資料
邊描繪是很重要的

這件事不只有在黑白插畫,在描繪其他的畫作時也一樣,要是有實際存在的事物,與其透過想像描繪所有的事物,會比較建議參考實際物品跟照片進行描繪。特別是質感,應該很容易就可以呈現出來才對。即使要描繪的是幻想風事物,參考現實中存在的物品,還是比較容易出現真實感跟說服力。觀看或參考資料,並不是什麼壞事,也不是什麼丟臉的事情。描繪時盡量多看些資料。不過,如果這是在描圖或抄襲別人的作品,那事情就不一樣了。記得要好好遵守道德規範。

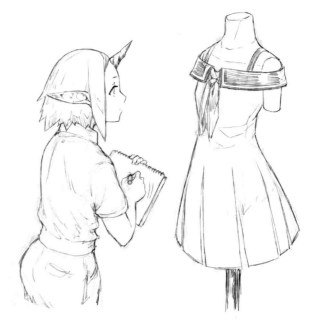

觀察實際的物品,或拍成照片當作資料儲備起來。

在描繪時,
心裡要想著什麼?

描繪人物角色時,會不停地意識著要讓該角色「顯得很有魅力」這一點,然後一邊描繪一邊在心裡一直想著「這女孩好可愛啊〜」。因為在自己覺得「好可愛〜」的狀況下描繪,除了比較能夠維持動力,還等於說可以描繪出一個自己認為很有魅力的角色來。相信這個角色對一個和自己有相同興趣的人來說,也會顯得很有魅力。那些因為工作關係才畫的畫就先姑且不論,但是因為自己喜歡才畫的插畫,最好是描繪一些可以讓自己覺得畫這些很開心的內容。

或許描繪得很興高采烈的時候,才是最幸福的一瞬間。

 要是決定好要畫什麼了，就要思考構圖

在決定構圖時，有一點很重要，就是要思考「想要展現什麼給觀看者看？」這點。比方說，如果想要將焦點聚焦在帶角色色專用的衣裝上的話，那就應該要想想看可以很容易讓那套衣裝看起來很亮眼的構圖才是。即使那些要素是一些小配件或小物品也無所謂。下圖是一張強調了角部巨大感與體格之間不成比例，刻意採用了不穩定的倒三角形構圖的作品。

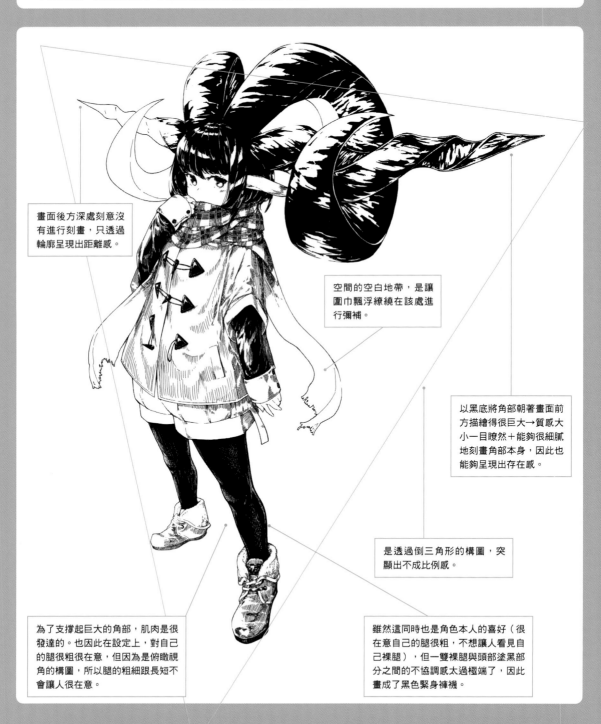

畫面後方深處刻意沒有進行刻畫，只透過輪廓呈現出距離感。

空間的空白地帶，是讓圍巾飄浮繚繞在該處進行彌補。

以黑底將角部朝著畫面前方描繪得很巨大→質感大小一目瞭然＋能夠很細膩地刻畫角部本身，因此也能夠呈現出存在感。

是透過倒三角形的構圖，突顯出不成比例感。

為了支撐起巨大的角部，肌肉是很發達的。也因此在設定上，對自己的腿很粗很在意，但因為是俯瞰視角的構圖，所以腿的粗細跟長短不會讓人很在意。

雖然這同時也是角色本人的喜好（很在意自己的腿很粗，不想讓人看見自己裸腿），但一雙裸腿與頭部塗黑部分之間的不協調感太過極端了，因此畫成了黑色緊身褲襪。

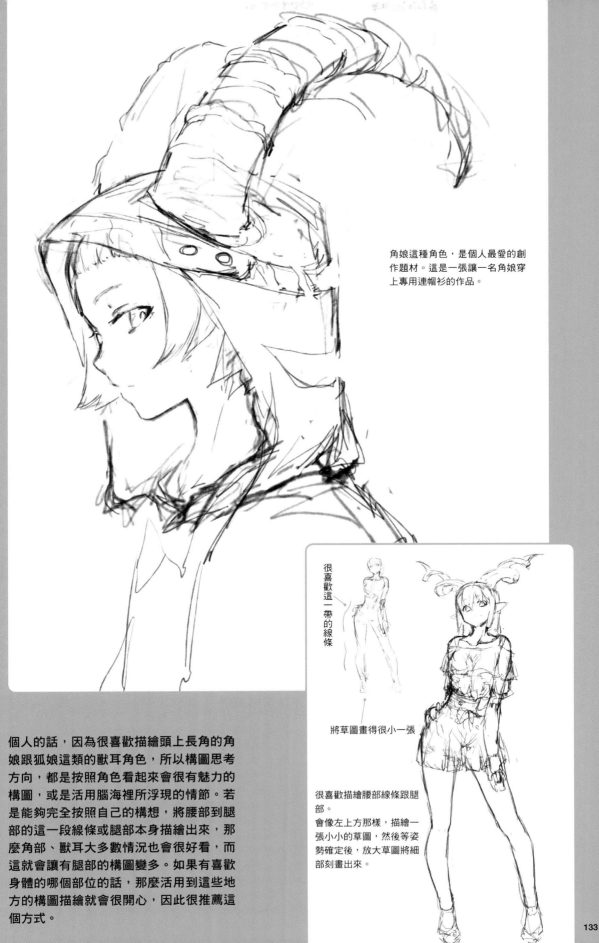

角娘這種角色，是個人最愛的創作題材。這是一張讓一名角娘穿上專用連帽衫的作品。

很喜歡這一帶的線條

將草圖畫得很小一張

很喜歡描繪腰部線條跟腿部。
會像左上方那樣，描繪一張小小的草圖，然後等姿勢確定後，放大草圖將細部刻畫出來。

個人的話，因為很喜歡描繪頭上長角的角娘跟狐娘這類的獸耳角色，所以構圖思考方向，都是按照角色看起來會很有魅力的構圖，或是活用腦海裡所浮現的情節。若是能夠完全按照自己的構想，將腰部到腿部的這一段線條或腿部本身描繪出來，那麼角部、獸耳大多數情況也會很好看，而這就會讓有腿部的構圖變多。如果有喜歡身體的哪個部位的話，那麼活用到這些地方的構圖描繪就會很開心，因此很推薦這個方式。

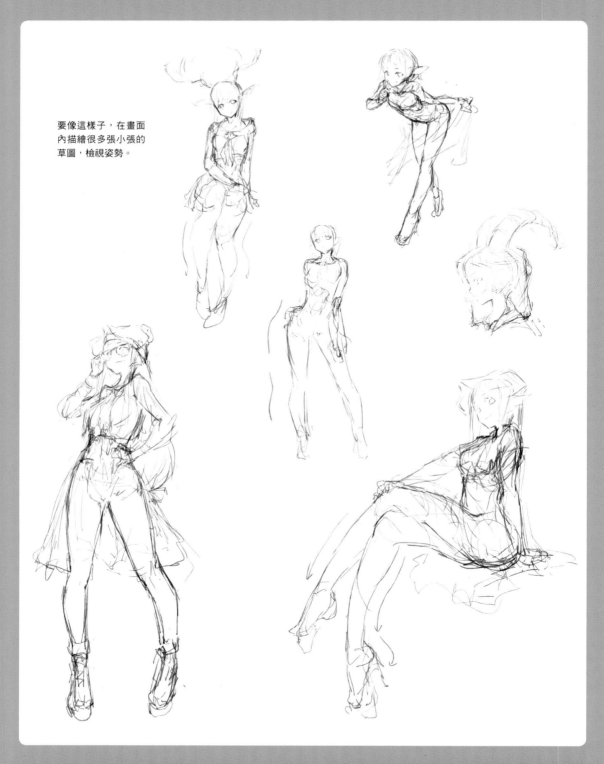

要像這樣子，在畫面
內描繪很多張小張的
草圖，檢視姿勢。

要決定構圖時，若是一開始就描繪一張塞滿整個畫面的草圖，會很難掌握整體形象，因此建議要縮小版
面，或是構圖的草圖要描繪得較小一點，讓草圖能夠納入到版面的視野範圍內，然後在能夠掌握整體的形
體跟走向的狀態下開始描繪起。因為一路畫來的畫法，都不是那種使用實際畫材的巨大畫布或是大型繪圖
平板，並挪動整隻手臂的畫法，所以這個方法是最為合適的。特別是帶有姿勢的插畫，比起修改塞滿整個
畫面的草圖，那種可以在視野範圍內看見整體模樣的草圖，還比較容易發現不協調感跟姿勢上的錯亂。最
後構圖跟姿勢決定好後，先將小張的草圖放大納入到畫面內，再進行細部刻畫。

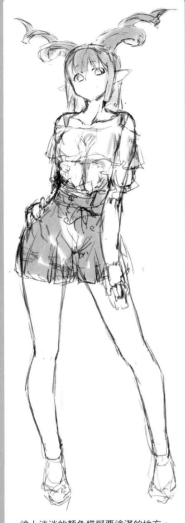

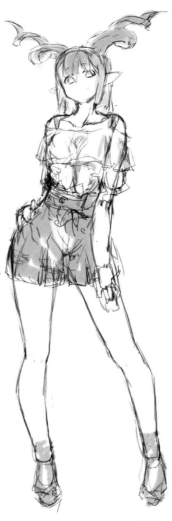

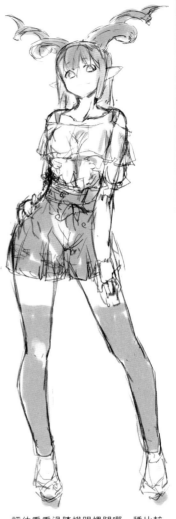

塗上淡淡的顏色模擬要塗滿的地方。

如果要想畫成裸腿的話,那腳底畫成黑色,比例似乎會比較好。

評估看看過膝襪跟裸腿哪一種比較好。

 模擬黑白圖的協調比例

進行草圖刻畫的方法每種情況會各有不同,比如有時要一邊修剪已決定好構圖的草圖,一邊進行刻畫;又或者要降低構圖草圖的不透明度,並以別的圖層刻畫草圖。其實有個步驟最好先處理好,那就是在這個作業的前一個階段,先事先決定好要塗黑哪個部分,要留下並活用哪邊的白色,這樣之後就不用煩惱了。

要是從感覺就可以分辨出黑白比例,那就不需要,但如果作畫時會很煩惱塗黑部分要塗在哪裡,那會建議將灰色或彩度很低的顏色重疊塗在草圖上,確認一下黑白比例。這方法也有辦法在進行刻畫之前,模擬好幾種模式加深構圖的形象。

草圖要什麼程度才視為完成,其判斷基準為「有沒有辦法以底圖的草圖為輔助手段,毫不遲疑地畫出線條來」。如果有辦法從一張很粗略的草圖,畫出很漂亮的線條的話,那是再好不過了。但若是沒有一張很細膩的草圖,就沒辦法刻畫更多細部的話,那就需要將該部分的草圖描繪得很詳細了。

 由草稿邁向線稿

對線條有很特別的堅持，因此每一條線條都會畫得很仔細。而這也是一種「只靠線條能夠呈現到什麼地步」的挑戰，所以每次描繪時，都會同時挑戰如何透過線條進行呈現。

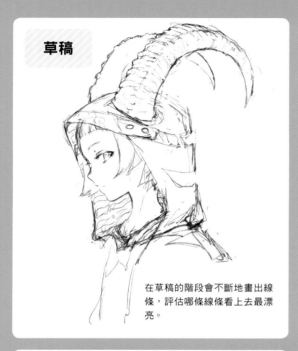

草稿

在草稿的階段會不斷地畫出線條，評估哪條線條看上去最漂亮。

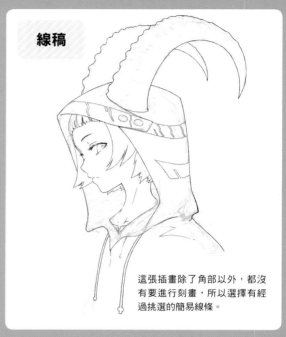

線稿

這張插畫除了角部以外，都沒有要進行刻畫，所以選擇有經過挑選的簡易線條。

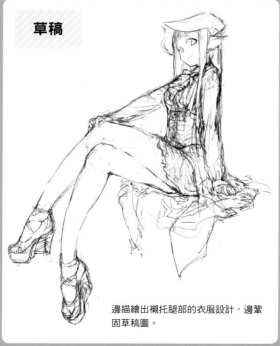

草稿

邊描繪出襯托腿部的衣服設計，邊鞏固草稿圖。

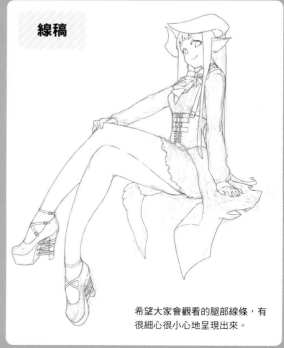

線稿

希望大家會觀看的腿部線條，有很細心很小心地呈現出來。

 塗黑與筆觸

要塗滿整個塊面時，有時就放膽地塗上去會比較好。多運用筆觸取代塗滿整個塊面，讓觀看者帶有「哇啊，刻畫得好仔細」的印象，未必一定就是好事。光影的呈現方法，有在白色背景上塗黑或重疊線條，營造出陰影的方法；以及在黑色背景上塗上白色或疊上白色線條，一面刮出光線會照射到的地方，一面進行刻畫的方法。這其中需注意的是，要是太過於熱衷細部刻畫，整體協調感是會崩解掉的。因此要定期觀看整體畫面，確認協調感是否有抓好。若是過度集中於單一個地方進行描繪，協調感是會變很糟糕的，因此要用一種描繪完一部分後就換別的地方描繪的步驟，取得整體協調感。

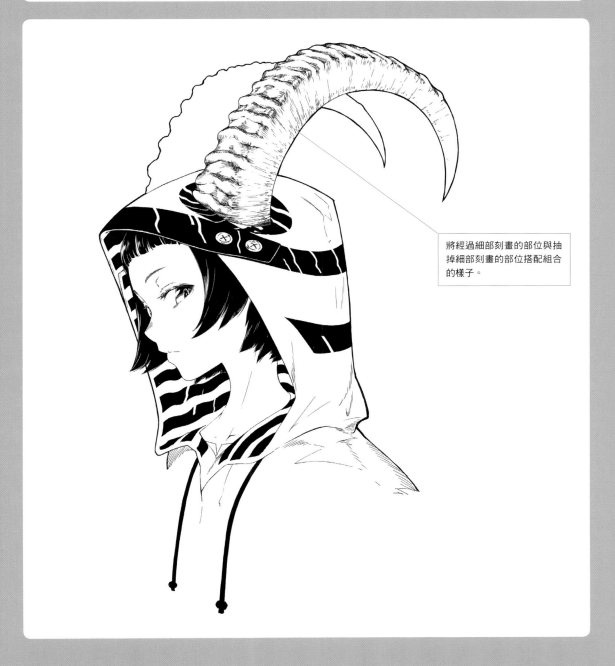

將經過細部刻畫的部位與抽掉細部刻畫的部位搭配組合的樣子。

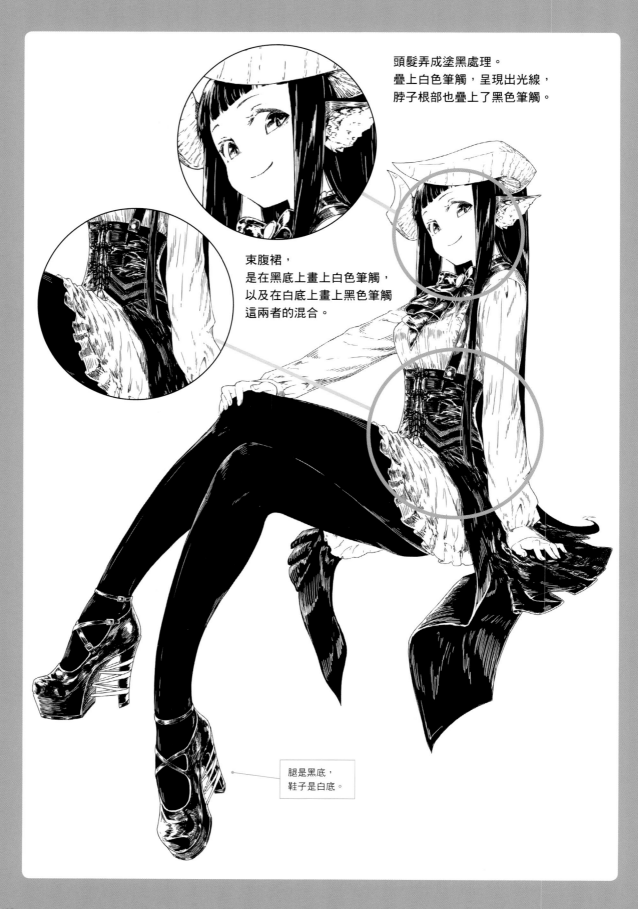

頭髮弄成塗黑處理。
疊上白色筆觸，呈現出光線，
脖子根部也疊上了黑色筆觸。

束腹裙，
是在黑底上畫上白色筆觸，
以及在白底上畫上黑色筆觸
這兩者的混合。

腿是黑底，
鞋子是白底。

試著自己做了一個電腦週邊裝置

因為沒有，就試著做出來──

對數位作畫而言，用來選擇工具的「快捷鍵」存在是不可或缺的。若是不去運用這些快捷鍵，選擇功能這件事就會比畫畫本身還要花上時間跟工夫，進而形成一種壓力。有鍵盤的話，一般的快捷鍵大部分都能夠網羅其中，但繪製插畫的作畫環境，單手握筆乃是一項前提，所以只靠空出來的另一隻手，手指是沒辦法從鍵盤的邊端碰到另一側邊端的，這樣沒有辦法輸入快捷鍵的話就沒意義了。而且「放大、縮小」「旋轉版面」「變更筆刷尺寸」這一些功能，都是會想要分配在像滑鼠滾輪這種可以轉動的輸入裝置上面的快捷鍵功能。然而像這類輔助輸入裝置的電腦週邊裝置要嘛是早已經絕版了，要嘛是驅動程式已經停止開發了，就只有一些在Windows10這些新版OS上無法運作的產品。「沒有的話就做一個看看吧！」，所以就自製了一個電腦週邊裝置。

最早的作品，旋鈕部分選用市售的成品，機身是用3D-CAD設計，再透過3D列印服務輸出而成的。而內部，則是在一塊萬用板上，焊接上在秋葉原購買的零件製造而成的。雖然在這個階段，就已經成功打造出了一個會照自己原本的構想運作的裝置，但內部配線相當地髒亂，就個人而言是難以接受的。後來發現印刷電路板（PCB）的製作費用已經可以壓得很低了，所以就設計了一個電路板，然後下單請人做做看。這次的作品，裡面的配線也獲得了整理，結果還蠻滿意的。後來將構造也改了，改成了一個更小，放在繪圖板周圍也不會造成干擾的尺寸，成功地將作品提升到了不遜色於市售產品的水準。

順帶一提，現在則是陷入了自製鍵盤的泥沼，還沒辦法順利脫身而出。

各種試作機

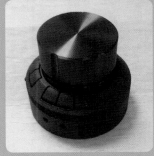
① 最初期

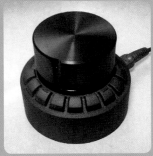
⑤ 在最初期之後，以PCB製作而成的作品2

② 最初期2

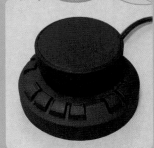
⑥ 決定要產品化後的實體大模型1

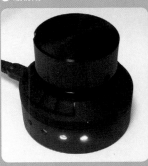
③ 最初期3

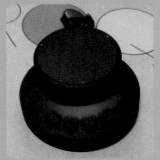
⑦ 決定要產品化後的實體大模型2

④ 在最初期之後，以PCB製作而成的作品1

⑧ 以鋁殼機身＋試作電路板確認運作狀況

封面插畫・繪製過程

本書的封面插畫是循著前面所學習的技巧繪製完成的，這裡將解說從草圖一直到完成作品為止的創作過程。

 描繪出姿勢與構圖相異的草圖決定構圖

想了 8 種姿勢，作為封面插畫的設計圖案。是該將全身都放進去呢？還是該設計成可以很容易看見小配件這些細部的上半身放大圖呢？如果要以一張人物插畫構圖封面，那麼要將全身都放進去的前提下，還不能讓留白過多，怎樣的姿勢構圖才好呢？一面想著這些事情，一面將草圖描繪出來。

1 按照不同姿勢描繪出草圖

胸上景的構圖，人物角色相對於畫面會裁切得很大，因此臉部表情會是關鍵所在。要將一個人物角色展現得很具有魅力，「臉部」這一項要素可以很容易就將之傳達出來，而且跟這項要素有所關係的小配件的細部，也能夠描繪得很詳細。

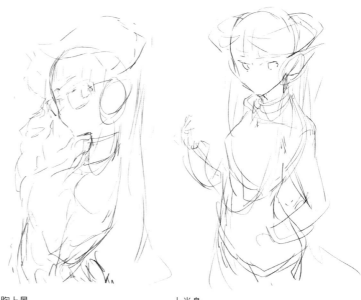

胸上景　　　　　　　　　　上半身

草圖所使用的線條

在描繪草圖時所使用的線條，會使用粗細近似於略粗一點的鉛筆，感覺能夠直接描繪在紙張上進行作業的筆刷。

草稿用
特長：像是用鉛筆手繪畫出來的線條。
用法：使用於要以速寫的感覺畫出柔軟
　　　線條之時。

草稿用
特長：將左述線條加粗後的筆刷。
用法：使用於彷彿要將線條削出來的畫
　　　法上。

坐姿／3 種模式

將人物角色納入到一個長方形的構圖裡，坐姿很容易就可以把留白處給填補起來，姿勢也能夠衡量許多的模式。而且只要設計成帶有點俯視視角的姿勢，頭部就會變得很大，表情在作畫上也會變得很容易很確實。因此這次決定採用這個方案。

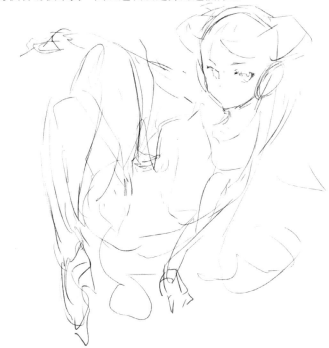

站姿／3 種模式

簡單的站姿雖然很容易產生留白處，但是透過衣裝，以及讓全身帶有透視效果，或是帶有動作，就能夠使空間擁有變化。就算是那種要刊載複數插畫的情況，要用這個姿勢進行構圖也會很容易。

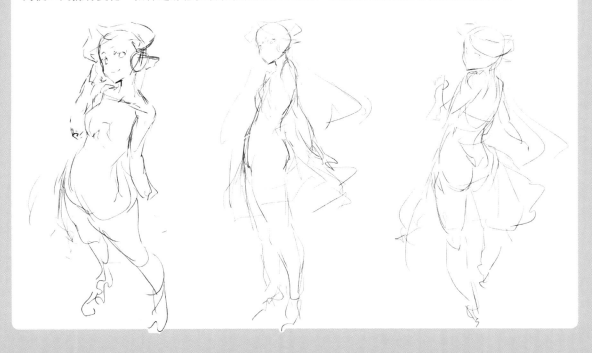

2 到決定構圖為止的過程

一邊更改構圖，一邊將草圖描繪出來，好讓決定好的姿勢，可以比例很協調地容納在封面裡。而這需要一面調整透視效果跟身體各部位的角度，一面將角色構圖容納到縱長的畫面裡，以免各個要素的辨識程度變得很低。結果發現，要是照當初原本的草圖將角色構圖容納到畫面裡，會導致產生出空白處；而若是硬是配置上去，頭部跟腳尖會被切掉看不見。因此在最後決定將臉部與肩膀周圍的角度，調整成像左下圖一樣。

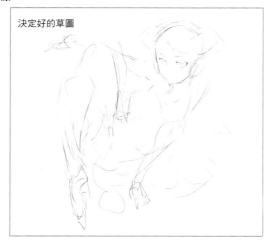

決定好的草圖

❶ 容納在畫面裡後，發現左右兩邊的下方會產生留白。

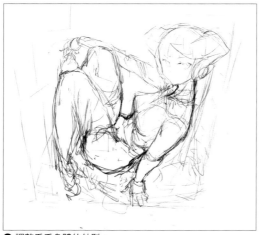

❷ 調整看看身體的外型。

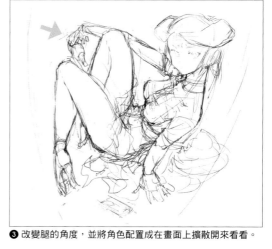

❸ 改變腿的角度，並將角色配置成在畫面上擴散開來看看。

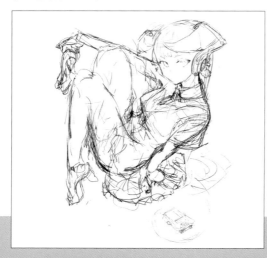

❹ 讓頭部往前傾，並拉開肩膀的角度，結果發現整體的協調感整合了起來。決定在留白處放上小配件。

142

若是有先預想好人物角色的設定，世界觀描繪起來就會變得很容易。

衣裝與人物角色的性格

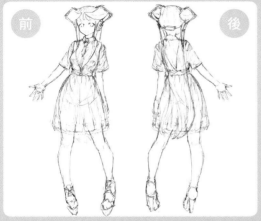

前　後

描繪一張完整的人物插畫時，若是有事先預想好該人物的設定、衣裝跟小道具這些地方，畫作的世界觀要出現不合理之處跟矛盾就會變得很難，同時也會跟著產生某種真實感。站立狀態下的頭髮長度、裙襬長度，是構想成差不多是這樣子。

這名角娘身上穿著的是「背心連身裙」。因為她頭上有角部，所以沒辦法穿上像T恤這種脖子周圍的開口很小，要從頭上套下去的衣服。因此在設定衣裝時，總是會注意不讓角娘變成是一種「身上穿著一件根本穿不下去的衣服的狀態」。這次原本是想要設計成一件很涼快的衣服，但第一時間想到的連身裙，好像會因為角部的阻撓而穿不下，因此改成了罩衫＋背心連身裙來看看。再者又考量到了本書的核心概念「黑白插畫解說書」，就選擇了白色罩衫＋黑色背心連身裙這個搭配組合。因為想到如果是這個搭配組合的話，對比會很顯眼，應該是會成為一幅很具有震撼力的封面。

此外，這名角色會穿著腳跟很高、鞋底很厚的高跟鞋，是因為在設定當中，她的朋友裡有一名角色對自己身很高這件事有著自卑情節。而因為她身高比較矮，若是兩人站在一起，朋友的身高高度會很顯眼，所以就在想著對方會不會很在意這件事？不然就穿上厚底的鞋子，減輕兩人的身高差距好了……在這種簡單的想法下，並持續穿著厚底高跟鞋的過程中，穿上這種鞋子變成了一種理所當然，同時也在不知不覺間喜歡上了厚底高跟鞋。因此，描繪時，總是固定會畫厚底高跟鞋。

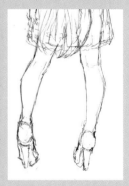

特別訂製的耳罩式耳機

這副耳機至今已經登場於角娘插畫中好幾次了，是一副為了那些頭上有角而無法戴上一般頭罩式耳機的角色所設計出來的耳罩式耳機，其核心概念為「角部固定型耳罩式耳機」，而不是固定在頭上。接著再裝上了真空管，從視覺上將其作為小配件的有趣之處，以及音質好似不錯的效果，描繪得很容易看懂。貼在耳朵上那個耳罩部分的中央，加入了一個由個人想出來的，每當在描繪角娘用產品時都會加入的圖形標誌。

音樂播放器

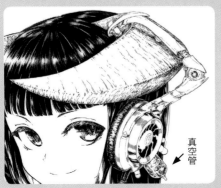

真空管

從 DAP（數位音訊播放器）當中，挑選了一款相當高級且有名的產品，並調整改變了其設計。有加上了實體的圓型按鈕跟轉盤，而不是只有液晶，是為了讓它可以像以前的 iPod 那樣，很簡單就看得出是一台音樂播放器。

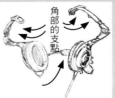

角部的支點

左右兩邊的接續部會在脖子背面接續在一起。

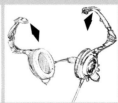

透過彈簧上下挪動。

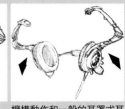

機構動作和一般的耳罩式耳機一樣。

 構圖決定後，就提高草稿的精密度

將調整過構圖的草圖配置成可以順利容納在整體畫面當中，如果沒有問題，就再進行細部刻畫，以便提高草稿的精密度。

1 提高草稿的精密度

❶ 首先將臉部周圍的表情刻畫出來

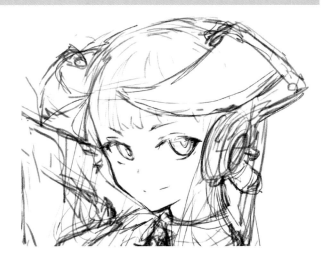

❷ 透過暫定為黑色的顏色
　　檢視配色比例

線條大略整理完後，就先塗上暫定為黑色的顏色，確認整體黑白比例跟配置。然後預想一個對比色，或是將想集中觀看者目光的部分畫成紅色，又或者將塗黑部分跟要確實進行刻畫的部分替換成灰色之類的顏色，就能夠掌握一幅畫的協調感跟節奏了。

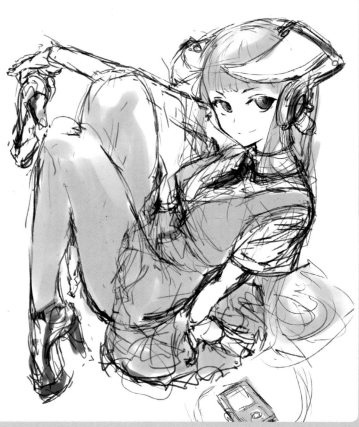

> **在草稿所使用的線條**
>
> 在草稿所使用的線條，和草圖同樣，都是使用鉛筆風的筆刷跟粗筆刷。
>
>
>
> 草稿用
> 特長：像是用鉛筆手繪畫出來的線條。
> 用法：使用於要以速寫的感覺畫出柔軟
> 　　　線條之時。
>
>
>
> 草稿用
> 特長：將上述線條加粗後的筆刷。
> 用法：使用於像是要將線條刮出來的畫
> 　　　法上。

2 草稿的細部刻畫

❶ 整理線條

確認完黑白的配色比例後，就提高草稿的精密度並修整細部的刻畫線條。特別是腿跟身體的線條，只要稍有歪斜，印象就會變得很差，因此要特別小心。接著再將耳罩式耳機的形狀也先刻畫好。

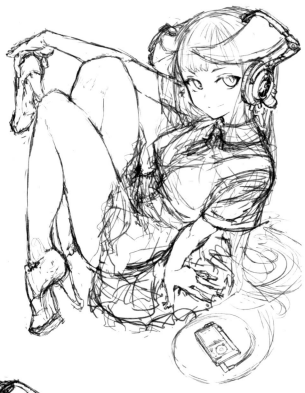

❷ 調整各部位的比例

修整頭跟腳的線條，並調整整體的比例。同時，也將衣服的線條整理乾淨。

❸ 調整頭部

頭部感覺很大，所以進行了調整並將其略為縮小。

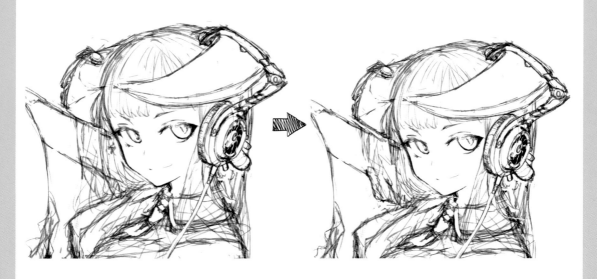

❹ 修整鞋子形體

進行鞋子的塑形，並將線條修整出來。

❺ 調整插畫位置

因為之前的調整作業使得畫面的留白範圍變大了，所以要調整插畫的位置。

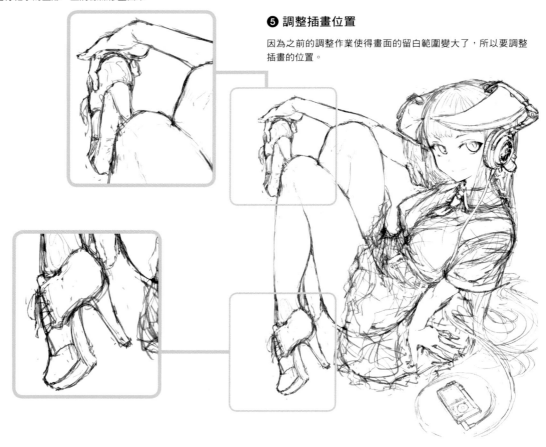

3 草稿完成

修正了右手與腳之間的位置關係。接著再將表情也進行修改，如此一來草稿就完成了。
接下來就要轉往線稿。

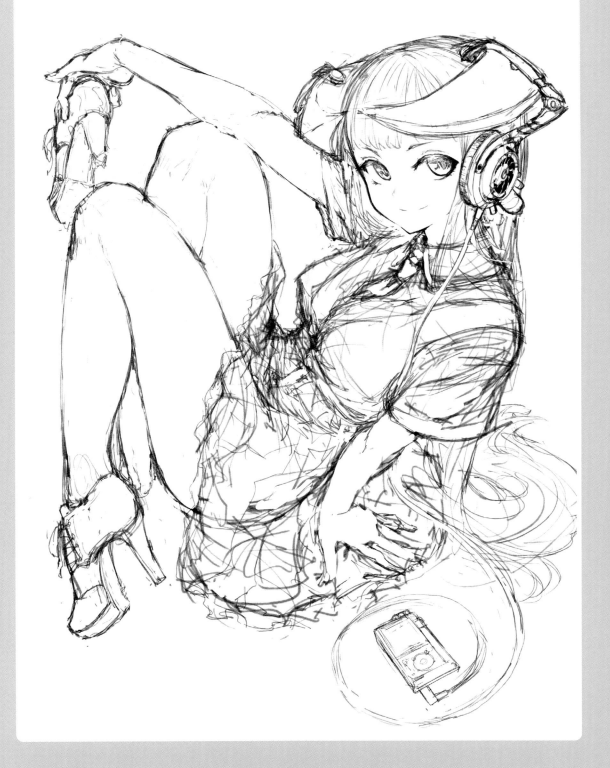

 描繪出線稿，讓人物角色變得很有魅力

首先從臉部周圍開始清稿起。因為是一張人物角色為主的畫，所以臉部要是沒有魅力，自己本身的動力會變得很低的，因此要小心地清稿，讓臉部顯得很可愛。

1 首先要從臉部開始描繪起，讓人物角色變得很有魅力

❶ 要讓線條帶有強弱之分

臉頰和下巴的輪廓條，要讓線條帶有強弱之分。

線稿所使用的線條

輪廓線，要使用能夠畫出不會搖搖晃晃且線條很乾淨的筆刷。

輪廓線用
特長：鮮明且乾淨的線條。
用法：使用於要描繪很粗的線條，或是要讓線條呈現出很極端的強弱之分之時。

細部刻畫用。
特長：鮮明且乾淨的線條。比上述線條還要細。
用法：最常使用於要刻畫皺褶跟陰影這些細部之時。

❷ 刻畫眼眸

將眼眸刻畫出來（步驟請參考 P.68 的專欄）。

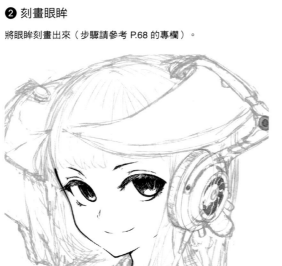

❸ 在眼眸加入高光

加入高光，完成眼眸的清稿。

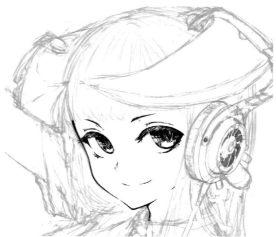

❷ 會左右插畫完成度的重要線條要先描繪好

❶ 重要線條要在很早的階段就先決定好

天然肌膚的線條除了只要有一丁點強弱之分，印象就會有所轉變，還不能在之後加上重疊筆觸的陰影呈現，因此要在很早的階段就先描繪好自己可以接受的線條。

角部的輪廓，會想要在描繪錯綜複雜的頭髮之前就先處理好，所以會在此時間點把它描繪出來。

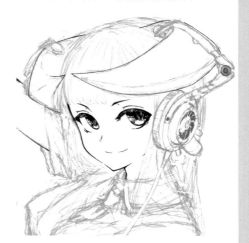

❷ 描繪衣服與鞋子的輪廓

天然肌膚的線條感覺可以接受後，再來就將衣服和鞋子的輪廓描繪出來。罩衫的開合處則要一面注意線條的強弱之分，一面描繪成稍微有點皺褶且有產生縫隙，而不是筆直的。裙子因為想要畫成像百褶裙那樣，所以是以一種感覺有點搖搖晃晃的線條進行呈現的。

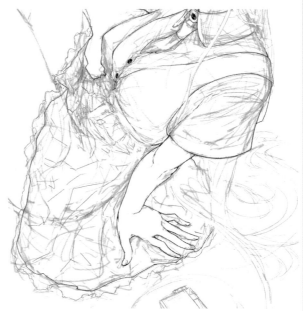

❸ 描繪腳的輪廓

裙子下襬描繪出來了，再來就將腳的輪廓線描繪出來。然後因為腳之後要當作黑色絲襪刻畫，因此在這裡就不要刻畫除了輪廓線以外的部分了。

❹ 刻畫耳罩式耳機

將耳罩式耳機這些音樂小配件的輪廓線描繪出來。要將小配件的線條描繪得很漂亮會很花時間，若是擺在後面處理，集中力有可能會變得很難持續，因此要在這個階段就把它整個描繪出來。因為看完整體的黑白比例後，之後還要進行細部刻畫跟陰影調整，所以要趁現在先將輪廓單獨先描繪好。

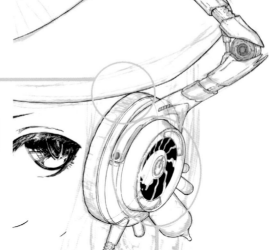

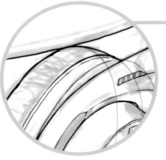

因耳罩是一種很柔軟的材質，所以要以一種帶有若干強弱之分且有左右搖晃的線條描繪輪廓。

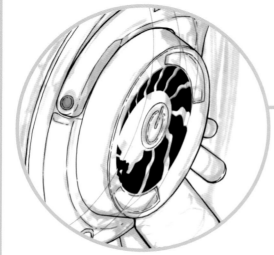

金屬部分要意識到是一種硬質且滑順的質感，並使用有減少了強弱之分且幾乎沒有晃動並滑順的線條。該線條是輪廓線呢？還是是位於邊角的部分？再者它是凸起部分的邊角呢？還是凹陷部分的邊角？又再者它是光線照射到的部分呢？還是陰影的部分？……線條的呈現會因為它是怎樣子的狀況而有所改變。

比方說，如果它是凸起部分的邊角且又是光線照射到的部分，那就要縮減線條，描繪成斷斷續續的線條。即使是同一個邊角，假如它是凹陷部分的話，那邊角上就會產生陰影，所以跟凸起部分相比之下，就要加粗線條了。

❺ 描繪頭髮輪廓

將頭髮的輪廓線描繪出來。如此一來，大略的輪廓線就都描繪完畢了，此步驟結束。

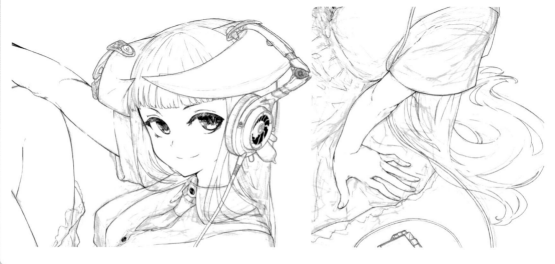

3 線稿底圖作畫完畢

並不是只有照著草稿的線條將線稿描圖出來而已，臉部跟肌膚的輪廓線，還有計算視覺層面的效果，畫出帶有強弱之分的線條；而小配件方面，也是透過粗細均一的線條，將輪廓線描繪得很有工業製品的感覺。下面這幅插畫，是線稿完成後並拿掉草圖的狀態。接下來就要把細部刻畫出來了。

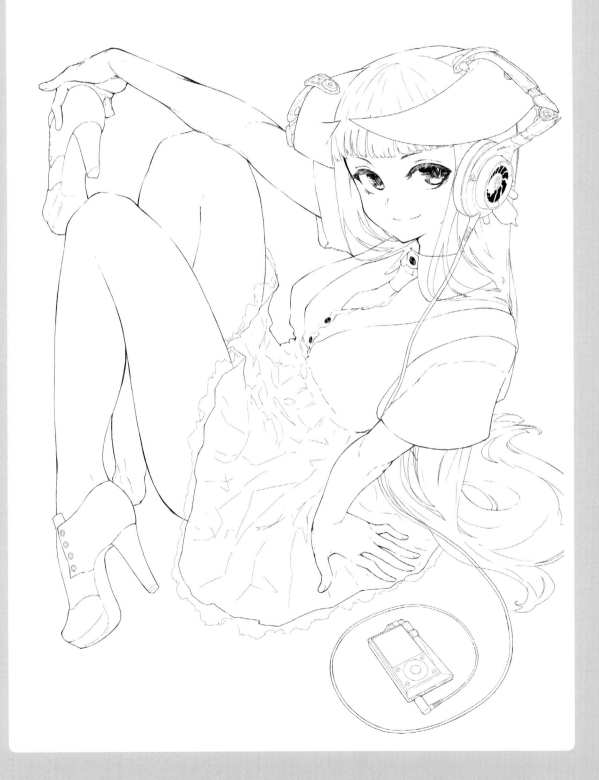

 加入塗黑處理、筆觸，幫人物角色注入生命

接下來要施行塗黑處理和筆觸處理來完成插畫。在這種時候，要特別注意別讓刻畫濃度的比例偏頗掉了。因此並不是要從邊端一口氣完成這些處理，而是要一面觀看整體的安定感跟協調感，一面著手處理。

1 會影響整體的部分，要邊觀察邊刻畫出來

❶ 衡量要加入塗黑處理的地方

肌膚、罩衫、角部、耳罩式耳機以外的部分，是考慮要用黑底，所以接著也要再評估刻畫的步驟，看哪些部分要塗滿成黑色的？而哪些部分要以筆觸畫成黑色的？

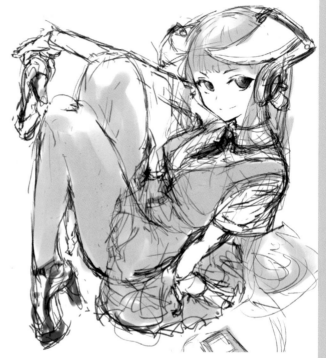

筆觸所使用的線條

筆觸刻畫的線條，是使用像這一類很乾淨的筆刷。就算是白色筆觸，也是使用同樣的筆刷。

細部刻畫用
特長：鮮明且乾淨的線條。
用法：最常使用於要刻畫皺褶跟陰影這些細部之時。

細部刻畫用
特長：鮮明且乾淨的線條。將上述線條反轉顏色後的線條。
用法：使用於要以白色筆觸刻畫塗黑部分之時。

❷ 加入塗黑處理看看

一開始先在一部分的頭髮加入塗黑處理看看。將頭髮塗黑到可以看出前髮、鬢髮跟後髮走向等細節的程度，此階段的塗黑就到此結束。先留下可以之後再進行調整的餘地。

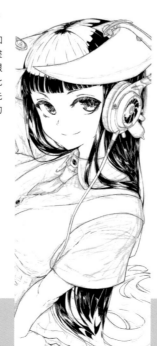

❸ 刻畫上半身的塗黑部分

將上半身要進行塗黑處理的部分描繪出來。頭髮後側是一個會完全成為陰影的部分，但因為離畫面很遠，所以不是用塗黑處理，而是意識著大氣透視法，畫成一種疊上筆觸的感覺。

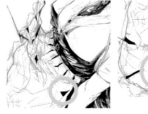

為了讓裙子看起來像是百褶裙，陰影的形體要以尖尖角角的三角形為底描繪出來。

2 在小物品加入塗黑處理、筆觸

❶ 刻畫強烈的陰影

在鞋子的強烈陰影部分，加入塗黑處理。

❷ 呈現出具有光澤的素材感

將鞋子黑色部分的陰影大致加進去。然後將黑白對比描繪成較高點，以便呈現出具有光澤的素材感。

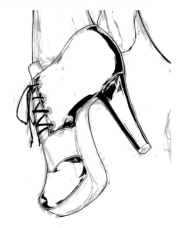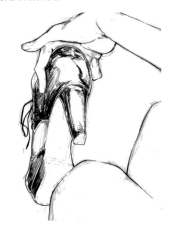

❸ 調整塗黑部分

黑色有點薄弱，所以在鞋子上疊上了筆觸，將黑色部分處理得更黑。然後也將鞋子的背面側刻畫出來。

❹ 刻畫耳罩式耳機

進行耳罩式耳機的細部刻畫。因為各個零件其質感皆不相同，所以刻畫上要特別小心，才能夠確實呈現出其差異。在這個階段，要留下某個程度的調整餘地，同時先將耳機確實刻畫好。也請參考 P.64 的「金屬質感呈現」。

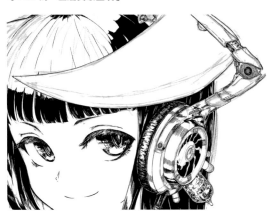

關於鞋子的筆觸

在沿著輪廓的地方，重點式地加入塗黑處理。對比要拉得略高一點，以便展現出具有光澤的質感。而若是先在塗黑部分當中留下白色，看上去就會很有模有樣。

沿著素材的方向疊上筆觸。因為要描繪成高對比，所以塗黑部分不要處理得太融為一體，並藉此將黑白對比大大地展現出來。再者，因為這裡並不是很均一的曲面，所以筆觸的截斷處要處理成不是切齊的，呈現出具有皺褶的感覺。

不是這樣

↓

而是要這種感覺

3 在洋裝加入塗黑處理、筆觸

❶ 暫時塗上黑色

先暫時在黑絲襪部分塗滿黑色，以便觀看其協調感。

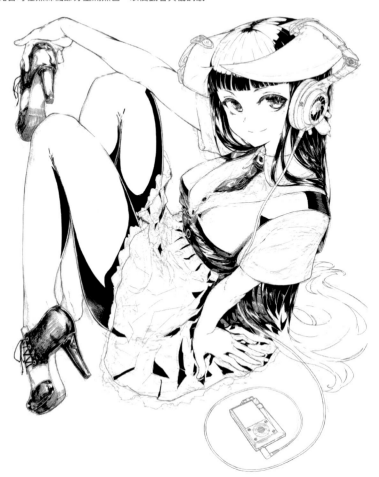

❷ 刻畫陰影

在罩衫部分加入陰影並將陰影刻畫出來。要注意別刻畫過度，使得陰影不會顯得很黑。沿著衣服走向疊上筆觸，並將皺褶會往罩衫開合處集中過去的那種感覺呈現出來。

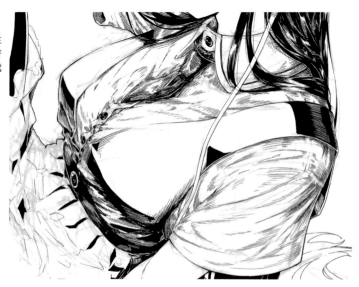

❸ 刻畫衣服的黑色部分

將衣服的黑色部分刻畫出來。這個部分若是沒有確實塗濃黑色，畫面會很鬆散，因此要充分地進行刻畫。

再繼續進行刻畫。透過將筆觸重疊在沿著塊面的方向上，呈現出百褶裙彎起來時那種尖尖角角的皺褶感。

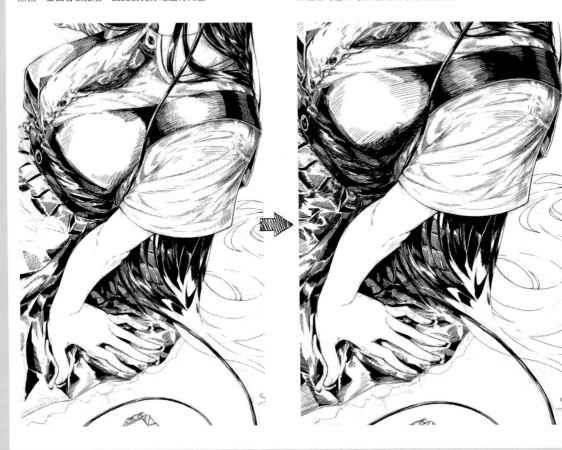

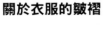
關於衣服的皺褶

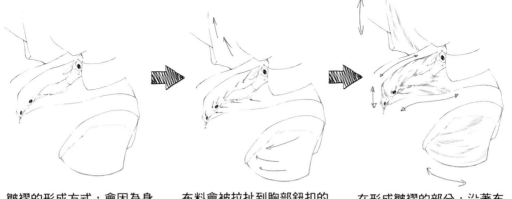

皺褶的形成方式，會因為身體姿勢跟衣服的構造等因素，而變得有所差異，所以首先要先判斷情況。

布料會被拉扯到胸部鈕扣的方向，而形成皺褶。而且袖子會被拉扯到手臂的方向，並形成皺褶。

在形成皺褶的部分，沿著布料的方向將平行的筆觸重疊上去。

4 透過塗黑與筆觸進行最後的收尾

一面觀看整體的協調感，一面收尾各部位的刻畫。細部的刻畫也進行了，終於要迎接完成了。

❶ 決定高光的上法

將衣服刻畫到某個程度後，就要決定頭髮高光的上法。

❷ 刻畫角部質感

將表面粗糙不平的角部質感刻畫出來。也請參考 P.60 的「堅硬角部這類事物的質感呈現」。

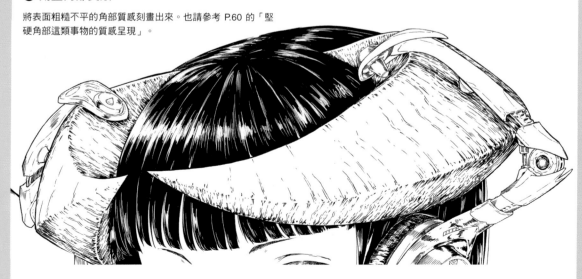

❸ 刻畫蕾絲

刻畫裙子的蕾絲部分。將衣服的影子部分再刻畫得更加濃密點，把色調往下降一階。

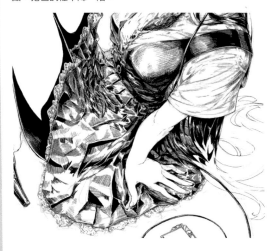

❹ 描繪頭髮

考量到遠近感跟黑白比例，落在地面上的頭髮，決定只靠輪廓線進行呈現。

❺ 刻畫右腳的黑色絲襪

刻畫右腳腳尖後側的黑色絲襪。若只是很單純的塗黑處理，感覺整體的協調感會崩解掉，因此是疊上筆觸進行呈現。

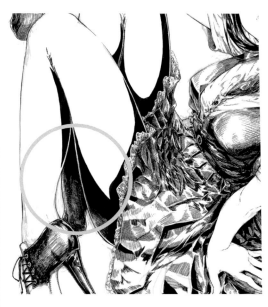

❻ 刻畫整體黑色絲襪

刻畫整體黑色絲襪。只靠很單純的塗黑處理的話，與其他部分之間的協調感會很差，因此這裡決定要將塗黑處理＋筆觸疊加在一起，把黑色絲襪刻畫出來。

❼ 刻畫音樂播放器

觀看整體的協調感後，音樂播放器決定變更為黑色底色。

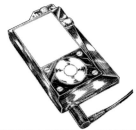

❽ 補畫上筆觸

看著整體的協調感,感覺在手部上的陰影部分、鞋底、垂在地板上的後髮、裙子的
高光部分這些地方,刻畫的筆觸不夠,就補畫了筆觸上去進行調整。

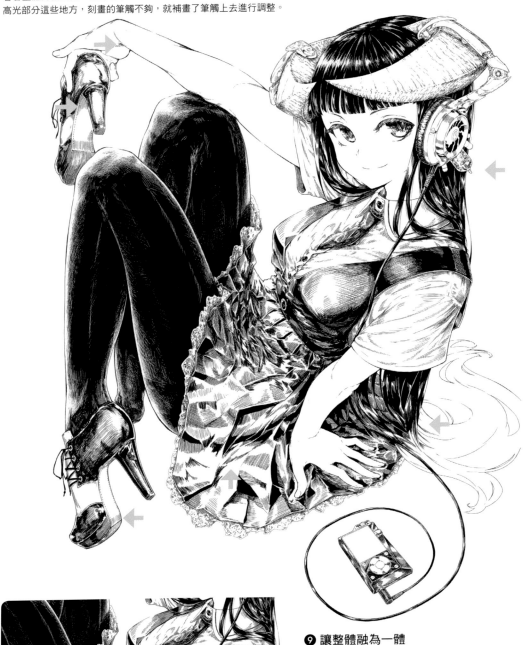

❾ 讓整體融為一體

裙子的陰影這些地方,要疊上筆觸並使其與整體融為一
體。

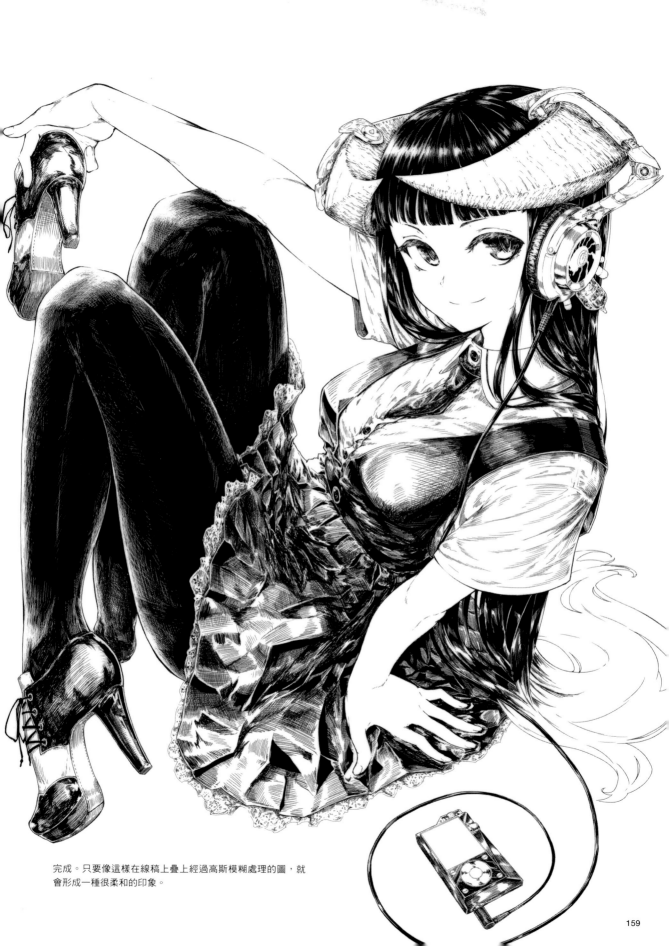

完成。只要像這樣在線稿上疊上經過高斯模糊處理的圖，就
會形成一種很柔和的印象。

■作者、插畫
jaco

■企劃
難波智欲（株式會社 Remi-Q）

■編輯
有馬純明
難波智欲（株式會社 Remi-Q）

■封面設計
秋田　綾（株式會社 Remi-Q）

■設計
木 3

■DTP
株式會社 COSMO GRAPHIC

國家圖書館出版品預行編目 (CIP) 資料

擴展表現力：黑白插畫作畫技巧 / jaco 作；林廷健翻
譯 . -- 新北市：北星圖書，2019.08
　　面；　公分
　ISBN 978-957-9559-14-0（平裝）

1. 插畫　2. 繪畫技法

947.45　　　　　　　　　　　　　108007514

擴展表現力
黑白插畫作畫技巧

作　　者 / jaco
翻　　譯 / 林廷健
發 行 人 / 陳偉祥
出　　版 / 北星圖書事業股份有限公司
地　　址 / 234 新北市永和區中正路 458 號 B1
電　　話 / 886-2-29229000
傳　　真 / 886-2-29229041
網　　址 / www.nsbooks.com.tw
E－M A I L / nsbook@nsbooks.com.tw
劃撥帳戶 / 北星文化事業有限公司
劃撥帳號 / 50042987
製版印刷 / 皇甫彩芸印刷股份有限公司
出 版 日 / 2019 年 8 月
I S B N / 978-957-9559-14-0
定　　價 / 400 元